小女生的150種摺紙遊戲

摺紙俱樂部主宰人
新宮文明◎著
賴純如◎譯

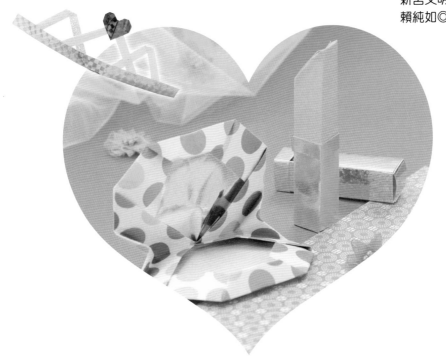

漢欣文化事業有限公司
Han Shin Cultural Enterprise Co., Ltd.

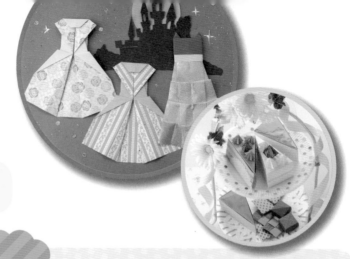

目次

1 可愛的飾品

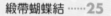

5 實用摺紙

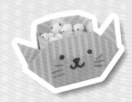

6 節慶摺紙

本書所使用的色紙

請使用15cm×15cm的普通尺寸色紙。
要使用其他尺寸的色紙時，會另外註明。

15cm

15cm

普通　　　半張　　　4分之1　　　4分之1（縱長）

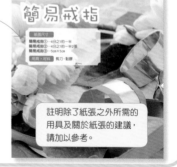

簡易戒指

紙張尺寸
簡易戒指①=4分之1的一半
簡易戒指②=4分之1的一半2張
簡易戒指③=5cm×5cm

用具‧材料　剪刀‧黏膠

註明除了紙張之外所需的
用具及關於紙張的建議，
請加以參考。

摺紙圖記號與基礎摺法

♥ 翻面

將色紙翻面的記號

♥ 改變方向

將色紙旋轉，改變方向的記號

♥ 吹氣膨脹

吹入空氣使其膨脹的記號

♥ 放大圖

為了看清楚摺小的紙張而將之放大的記號

♥ 依照虛線摺疊

谷摺線

依照谷摺線往前摺

♥ 往後摺

山摺線

依照山摺線往後摺

♥ 壓出摺線

壓出摺線的標示箭頭

依照虛線摺疊，壓出摺線後還原

♥ 用剪刀剪開

粗線部分用剪刀剪開

♥ 向內壓摺
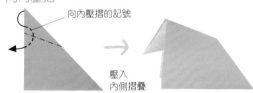
向內壓摺的記號

壓入內側摺疊

♥ 向外翻摺
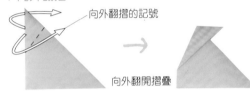
向外翻摺的記號

向外翻開摺疊

♥ 捲摺
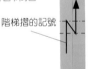
捲摺的記號

依照虛線捲起來般地摺疊

♥ 階梯摺

階梯摺的記號

依照谷摺線及山摺線往前後方連續摺疊

♥ 插入
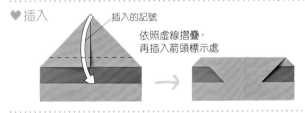
插入的記號

依照虛線摺疊，再插入箭頭標示處

♥ 打開壓平
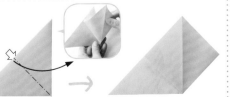
將 ⇧ 處打開，依照虛線壓平

表示難易度的記號

在右頁的右上角會標示難易度記號。當你不確定要摺哪一種摺紙時，請當作參考。

 簡單
 普通
 困難

如果不會摺時，不妨請大人來幫忙吧！

簡易戒指

紙張尺寸
簡易戒指①…4分之1的一半
簡易戒指②…4分之1的一半2張
簡易戒指③…5cm×5cm

用具‧材料 剪刀、黏膠

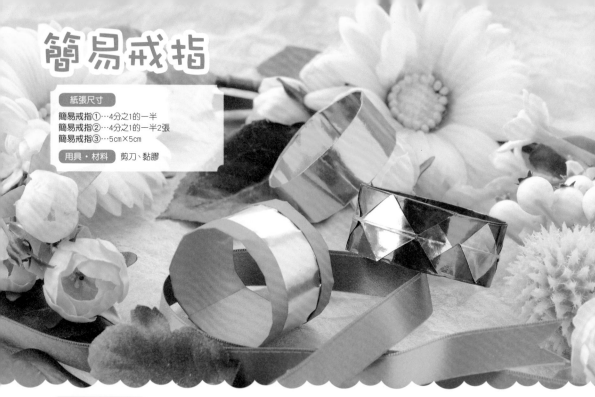

簡易戒指 ❶

1 對摺，壓出摺線後還原。

2 對齊中央線摺疊。

3 對摺。

> 將插入側摺細一點，比較容易插入。

4 塗上黏膠後插入，配合手指粗細做成圓圈。

黏膠

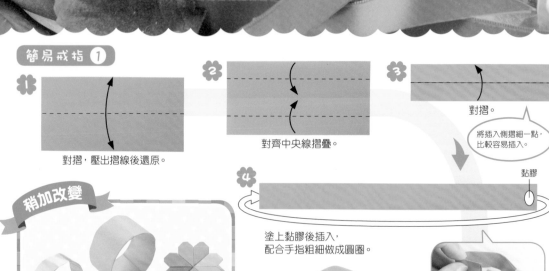

＊在此使用大張一點的紙以便讀者看清楚。

完成了！

稍加改變

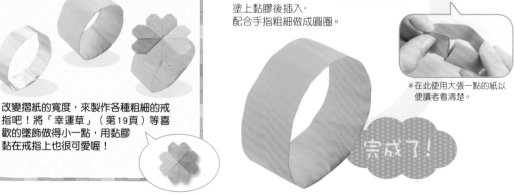

改變摺紙的寬度，來製作各種粗細的戒指吧！將「幸運草」（第19頁）等喜歡的墜飾做得小一點，用黏膠黏在戒指上也很可愛喔！

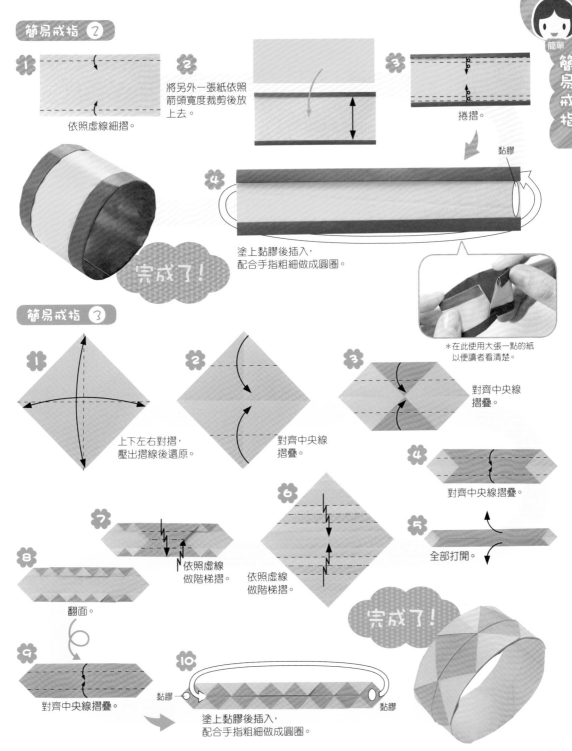

簡易戒指 ②

1. 依照虛線細摺。

2. 將另外一張紙依照箭頭寬度裁剪後放上去。

3. 捲摺。

黏膠

4. 塗上黏膠後插入,配合手指粗細做成圓圈。

*在此使用大張一點的紙以便讀者看清楚。

完成了!

簡易戒指 ③

1. 上下左右對摺,壓出摺線後還原。

2. 對齊中央線摺疊。

3. 對齊中央線摺疊。

4. 對齊中央線摺疊。

5. 全部打開。

6. 依照虛線做階梯摺。

7. 依照虛線做階梯摺。

8. 翻面。

9. 對齊中央線摺疊。

10. 黏膠　塗上黏膠後插入,配合手指粗細做成圓圈。　黏膠

完成了!

簡單

簡易戒指

7

心型戒指

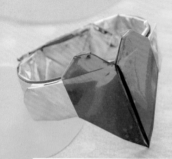

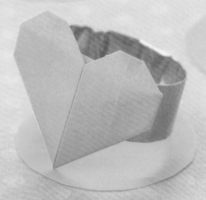

1. 上下左右對摺，壓出摺線後還原。

2. 對齊中央線摺疊。

紙張尺寸
心型戒指①（心型）…4cm×4cm　（戒指）…4分之1的一半
心型戒指②…10cm×10cm的一半

用具‧材料
黏膠

3. 依照虛線摺疊。

4. 依照虛線摺疊。

5. 依照虛線往後摺。

6. 依照虛線往後摺。

7. 「心型」完成了。製作「簡易戒指①」（第6頁），用黏膠黏上去。

稍加改變

製作不同大小、顏色的心型，做出可愛的戒指吧！

完成了！

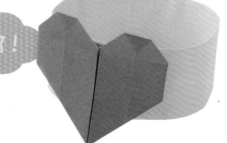

心型戒指 2

1 上下左右對摺，
壓出摺線後還原。

2 依照虛線往後摺。

3 依照虛線摺疊。

4 依照虛線壓出摺線後還原。

5 將↙處打開壓平。

6 依照虛線摺疊。

7 依照虛線摺疊。

8 翻面。

9 依照虛線摺疊。

10 11為放大圖。

11 依照虛線摺疊後插入。

12 依照虛線摺疊。

13 依照虛線摺疊。

14 依照虛線摺疊。

15 16為放大圖。

16 依照虛線摺疊。

17 塗上黏膠後插入，做成圓圈。
黏膠

完成了！

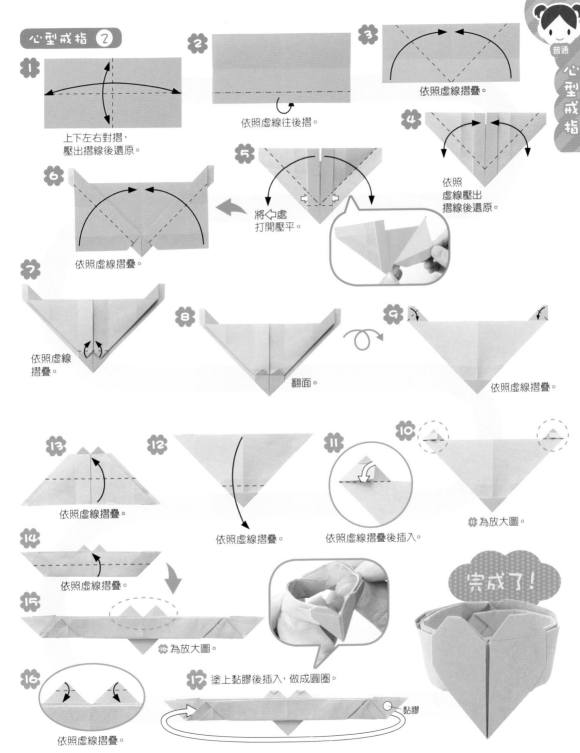

寶石戒指

紙張尺寸
寶石戒指①、②…9cm×9cm的一半

用具・材料 剪刀、黏膠

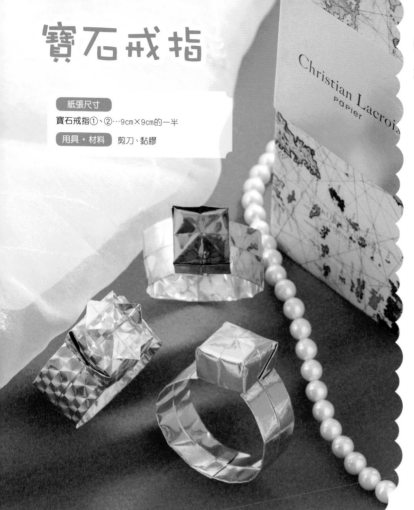

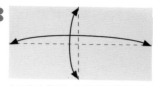

寶石戒指 ①

上下左右對摺，壓出摺線後還原。

 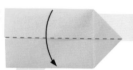

上面1張依照虛線摺疊。

 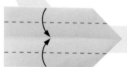

對齊中央線摺疊。
背面也相同。

寶石戒指 ②

請先摺到「寶石戒指①」
的步驟 再開始。

依照虛線往內摺。

翻面。

完成了！

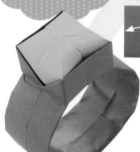

對摺。與「寶石戒指①」步驟
之後的摺法相同。

10

2

對齊中央線摺疊。

3

對摺。

4

依照虛線壓出摺線後
還原。

8

將 ⇧ 處
打開壓平。

7

依照虛線壓出
摺線後還原。

6

上面 1 張依照虛線摺疊。

5

將 ⇩ 處
打開壓
平。

11

依照虛線摺疊，
打開後面的紙。

12

往左右拉開，
中間部分壓平。

13

黏膠

塗上黏膠後插入，做成圓圈。

完成了！

稍加改變

插入裁成小張的紙片，
就能輕鬆地改變
寶石的顏色喔！

將上面的紙
剪出十字形，
依照虛線摺疊，
就能做出不同的寶石。

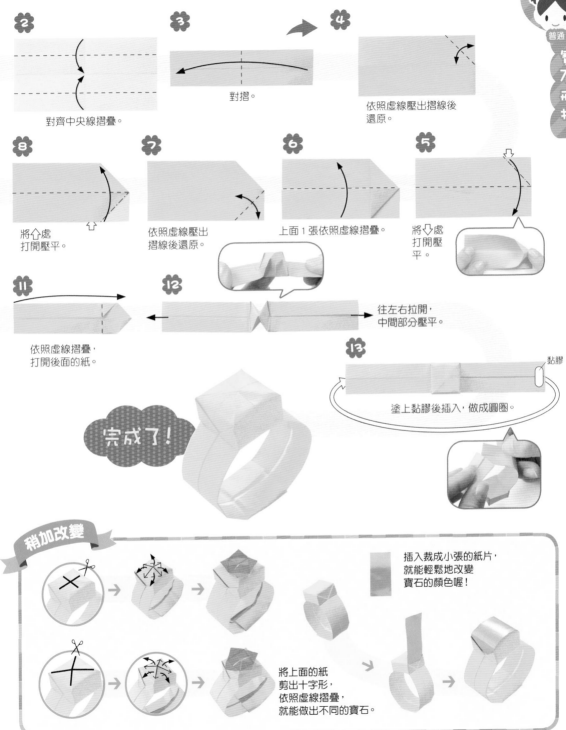

戒指盒

紙張尺寸
盒子・蓋子…普通尺寸各1張
盒裡的海綿
　…7.5cm×5cm2張

用具・材料 黏膠

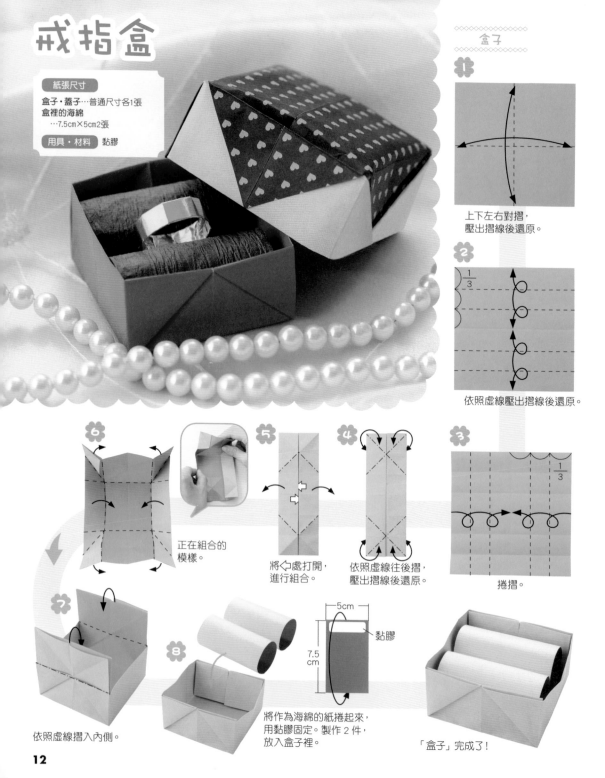

盒子

1
上下左右對摺，
壓出摺線後還原。

2
$\frac{1}{3}$
依照虛線壓出摺線後還原。

3
$\frac{1}{3}$
捲摺。

4
依照虛線往後摺，
壓出摺線後還原。

5
將⊂∩處打開，
進行組合。

6
正在組合的
模樣。

7
依照虛線摺入內側。

8
將作為海綿的紙捲起來，
用黏膠固定。製作2件，
放入盒子裡。

5cm
黏膠
7.5
cm

「盒子」完成了！

12

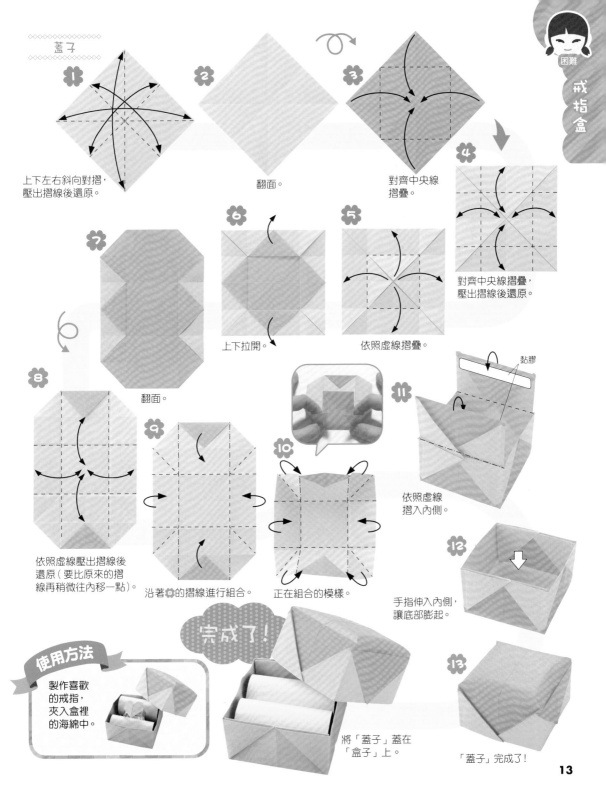

蓋子

1 上下左右斜向對摺，
壓出摺線後還原。

2 翻面。

3 對齊中央線
摺疊。

4 對齊中央線摺疊，
壓出摺線後還原。

7

6 上下拉開。

5 依照虛線摺疊。

8 翻面。

黏膠

11 依照虛線
摺入內側。

9 依照虛線壓出摺線後
還原（要比原來的摺
線再稍微往內移一點）。

沿著9的摺線進行組合。

10 正在組合的模樣。

12 手指伸入內側，
讓底部膨起。

完成了！

使用方法
製作喜歡
的戒指，
夾入盒裡
的海綿中。

將「蓋子」蓋在
「盒子」上。

13 「蓋子」完成了！

13

頸鍊

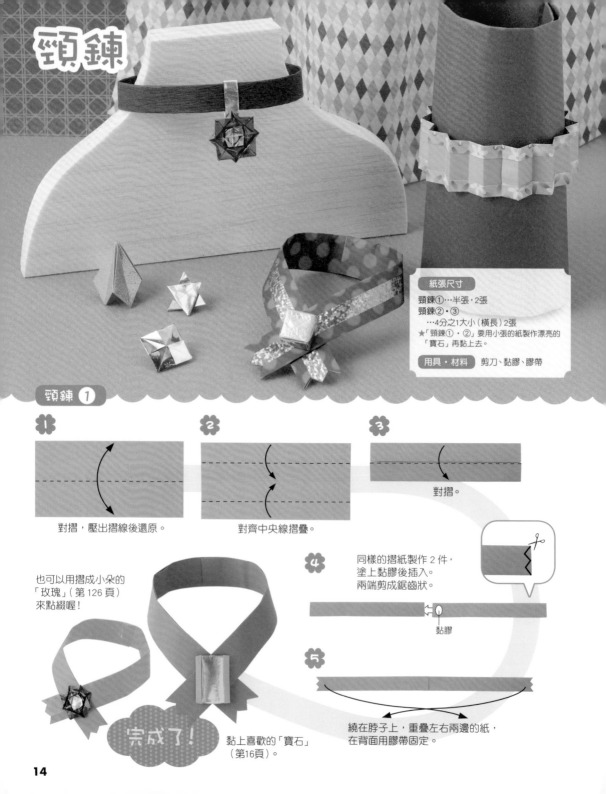

紙張尺寸
頸鍊①…半張，2張
頸鍊②‧③
…4分之1大小（橫長）2張
★「頸鍊①‧②」要用小張的紙製作漂亮的「寶石」再黏上去。

用具‧材料 剪刀、黏膠、膠帶

頸鍊 ①

1
對摺，壓出摺線後還原。

2
對齊中央線摺疊。

3
對摺。

4
同樣的摺紙製作2件，塗上黏膠後插入。兩端剪成鋸齒狀。

黏膠

也可以用摺成小朵的「玫瑰」（第126頁）來點綴喔！

5
繞在脖子上，重疊左右兩邊的紙，在背面用膠帶固定。

完成了！

黏上喜歡的「寶石」（第16頁）。

14

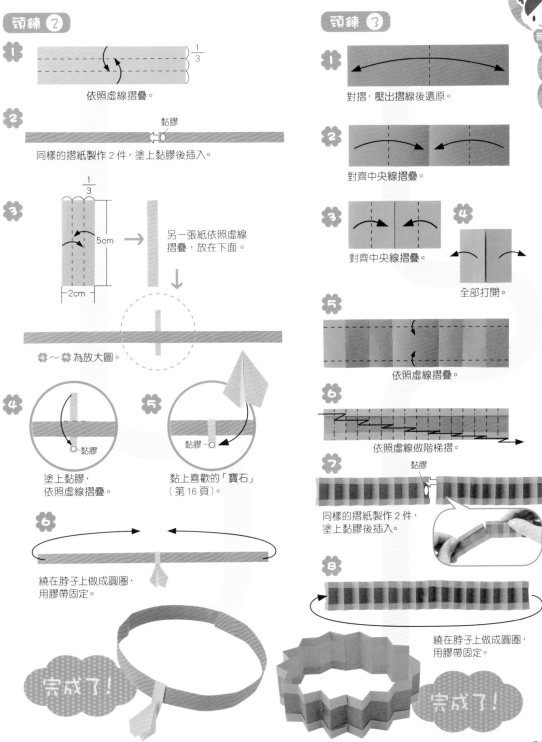

頸鍊 2

1. 依照虛線摺疊。

2. 黏膠
同樣的摺紙製作 2 件，塗上黏膠後插入。

3. 1/3
5cm
2cm
另一張紙依照虛線摺疊，放在下面。
4～6 為放大圖。

4. 黏膠
塗上黏膠，依照虛線摺疊。

5. 黏膠
黏上喜歡的「寶石」（第16頁）。

6. 繞在脖子上做成圓圈，用膠帶固定。

完成了！

頸鍊 3

1. 對摺，壓出摺線後還原。

2. 對齊中央線摺疊。

3. 對齊中央線摺疊。

4. 全部打開。

5. 依照虛線摺疊。

6. 依照虛線做階梯摺。

7. 黏膠
同樣的摺紙製作 2 件，塗上黏膠後插入。

8. 繞在脖子上做成圓圈，用膠帶固定。

完成了！

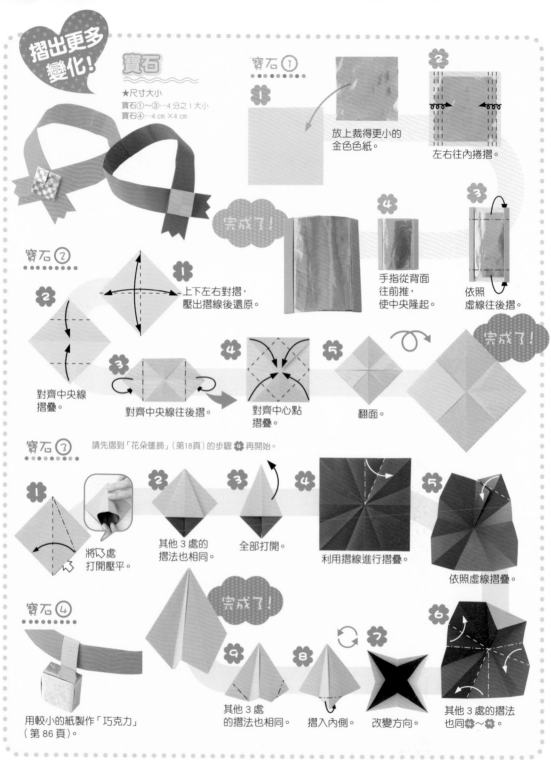

摺出更多變化!

寶石

★尺寸大小
寶石①~③…4分之1大小
寶石④…4 cm ×4 cm

寶石①

1

2

放上裁得更小的
金色色紙。

左右往內捲摺。

完成了!

4

3

手指從背面
往前推,
使中央隆起。

依照
虛線往後摺。

寶石②

1 上下左右對摺,
壓出摺線後還原。

2

3

4

5

對齊中央線
摺疊。

對齊中央線往後摺。

對齊中心點
摺疊。

翻面。

完成了!

寶石③ 請先摺到「花朵墜飾」(第18頁)的步驟 8 再開始。

1

將凹處
打開壓平。

2 其他 3 處的
摺法也相同。

3 全部打開。

4 利用摺線進行摺疊。

5 依照虛線摺疊。

6 其他 3 處的摺法
也同 4 ~ 5 。

寶石④

用較小的紙製作「巧克力」
(第86頁)。

完成了!

9 其他 3 處
的摺法也相同。

8 摺入內側。

7 改變方向。

16

墜飾 ①

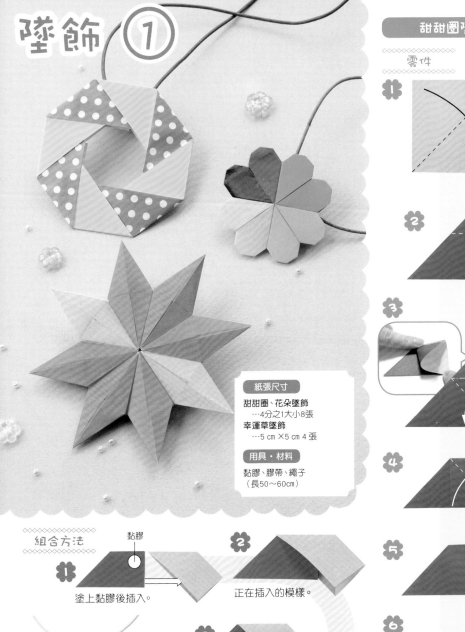

甜甜圈墜飾

零件

對摺。

對摺，
壓出摺線
後還原。

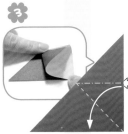

將↰處
打開壓平。

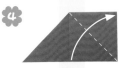

依照虛線
摺疊。

「零件」完成了。

不同顏色的相同摺紙各製作 4 件。

紙張尺寸

甜甜圈、花朵墜飾
　…4分之1大小8張

幸運草墜飾
　…5 cm ×5 cm 4 張

用具・材料

黏膠、膠帶、繩子
（長50～60cm）

組合方法

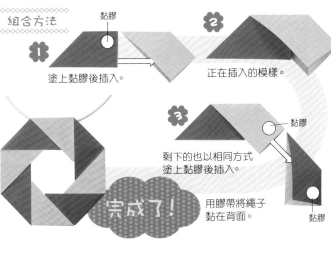

黏膠

1　塗上黏膠後插入。

2　正在插入的模樣。

3　剩下的也以相同方式
塗上黏膠後插入。

黏膠

黏膠

用膠帶將繩子
黏在背面。

完成了！

17

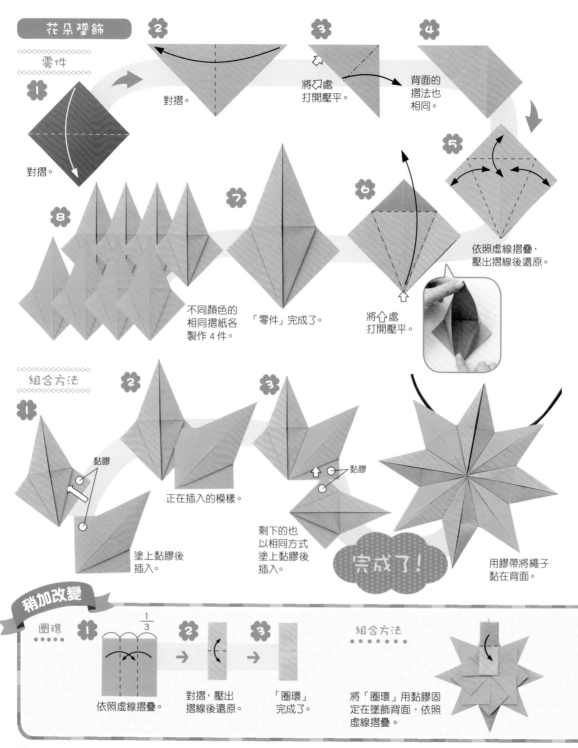

花朵壁飾

零件

1 對摺。

2 對摺。

3 將↺處打開壓平。

4 背面的摺法也相同。

5 依照虛線摺疊，壓出摺線後還原。

6 將↑處打開壓平。

7 「零件」完成了。

8 不同顏色的相同摺紙各製作4件。

組合方法

1 黏膠 塗上黏膠後插入。

2 正在插入的模樣。

3 黏膠 剩下的也以相同方式塗上黏膠後插入。

完成了！

用膠帶將繩子黏在背面。

稍加改變

圈環

1 依照虛線摺疊。 1/3

2 對摺，壓出摺線後還原。

3 「圈環」完成了。

組合方法

將「圈環」用黏膠固定在墜飾背面，依照虛線摺疊。

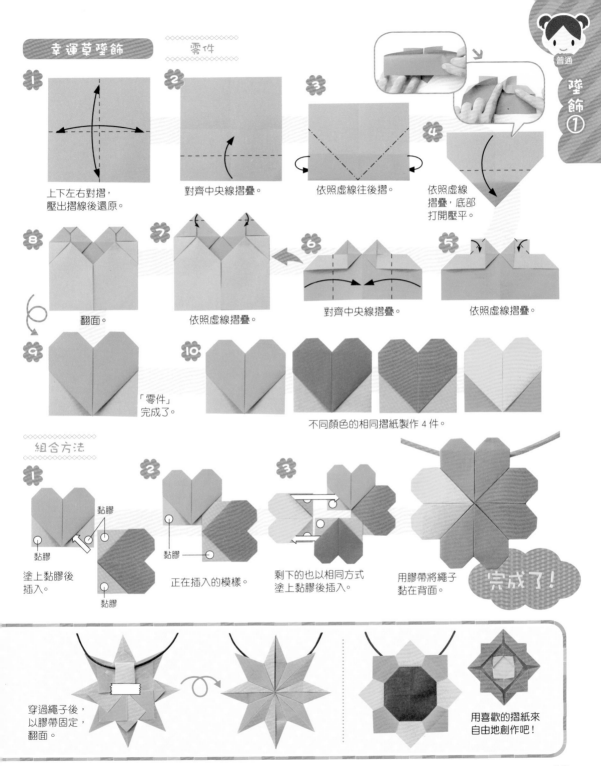

幸運草墜飾

零件

1. 上下左右對摺，壓出摺線後還原。

2. 對齊中央線摺疊。

3. 依照虛線往後摺。

4. 依照虛線摺疊，底部打開壓平。

5. 依照虛線摺疊。

6. 對齊中央線摺疊。

7. 依照虛線摺疊。

8. 翻面。

9. 「零件」完成了。

10. 不同顏色的相同摺紙製作4件。

組合方法

1. 塗上黏膠後插入。 黏膠 黏膠 黏膠

2. 正在插入的模樣。 黏膠

3. 剩下的也以相同方式塗上黏膠後插入。

用膠帶將繩子黏在背面。

完成了！

穿過繩子後，以膠帶固定，翻面。

用喜歡的摺紙來自由地創作吧！

墜飾 ②

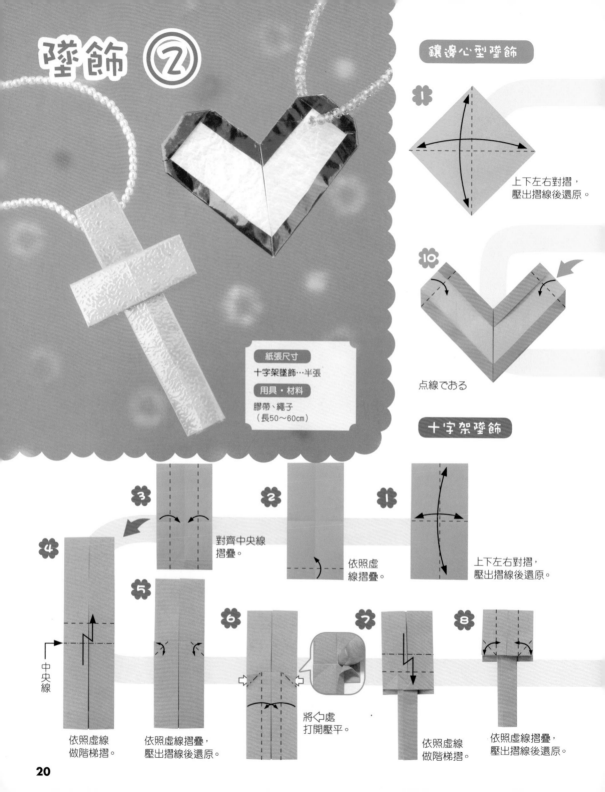

1

上下左右對摺,
壓出摺線後還原。

10

点線でおる

十字架墜飾

紙張尺寸
十字架墜飾…半張
用具・材料
膠帶、繩子
（長50～60cm）

3

對齊中央線
摺疊。

2

依照虛
線摺疊。

1

上下左右對摺,
壓出摺線後還原。

4

中央線

依照虛線
做階梯摺。

5

依照虛線摺疊,
壓出摺線後還原。

6

將⟨⊐處
打開壓平。

7

依照虛線
做階梯摺。

8

依照虛線摺疊,
壓出摺線後還原。

20

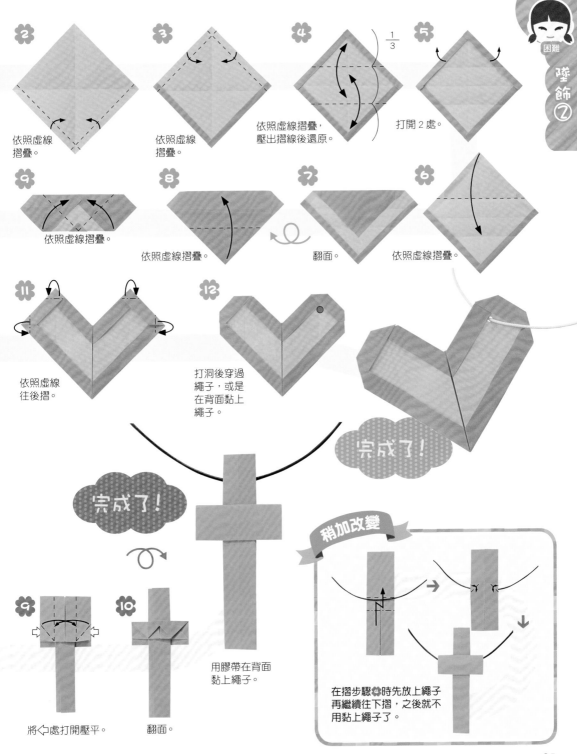

墜飾②

2 依照虛線摺疊。

3 依照虛線摺疊。

4 依照虛線摺疊，壓出摺線後還原。

$\frac{1}{3}$

5 打開2處。

9 依照虛線摺疊。

8 依照虛線摺疊。

7 翻面。

6 依照虛線摺疊。

11 依照虛線往後摺。

12 打洞後穿過繩子，或是在背面黏上繩子。

完成了！

完成了！

9 將⬅處打開壓平。

10 翻面。

用膠帶在背面黏上繩子。

稍加改變

在摺步驟**4**時先放上繩子再繼續往下摺，之後就不用黏上繩子了。

21

蝴蝶結

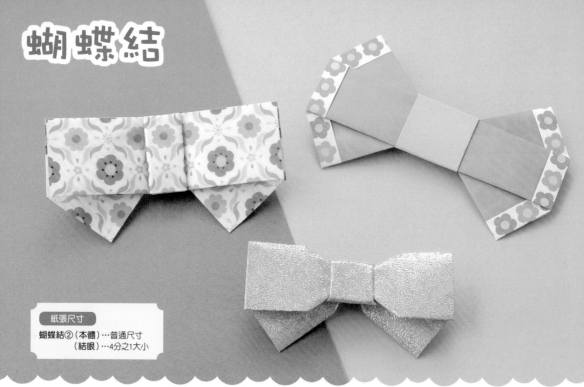

紙張尺寸

蝴蝶結②（本體）…普通尺寸
　　　　（結眼）…4分之1大小

蝴蝶結 1

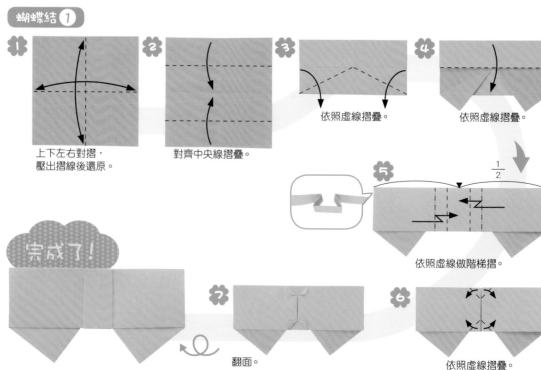

1 上下左右對摺，
壓出摺線後還原。

2 對齊中央線摺疊。

3 依照虛線摺疊。

4 依照虛線摺疊。

5 $\frac{1}{2}$　依照虛線做階梯摺。

6 依照虛線摺疊。

7 翻面。

完成了！

22

蝴蝶結 2

1 上下左右對摺，
壓出摺線後還原。

2 往內摺約 1 cm。

3 翻面。

4 捲摺，壓出摺線
後還原。

$\frac{1}{5}$

5 依照虛線摺疊。

6 依照虛線摺疊。

7 依照虛線摺疊。

8 依照虛線摺疊。

9 依照虛線摺疊。

10 依照虛線摺疊。

11 依照虛線摺疊。

13 依照虛線摺疊並插入。

12 配合蝴蝶結中央的寬度摺
疊另一張紙，放在蝴蝶結
下方，依照虛線摺疊。

14 翻面。

完成了！

裝飾方法

貼在紙袋上看起
來就會很可愛喔！

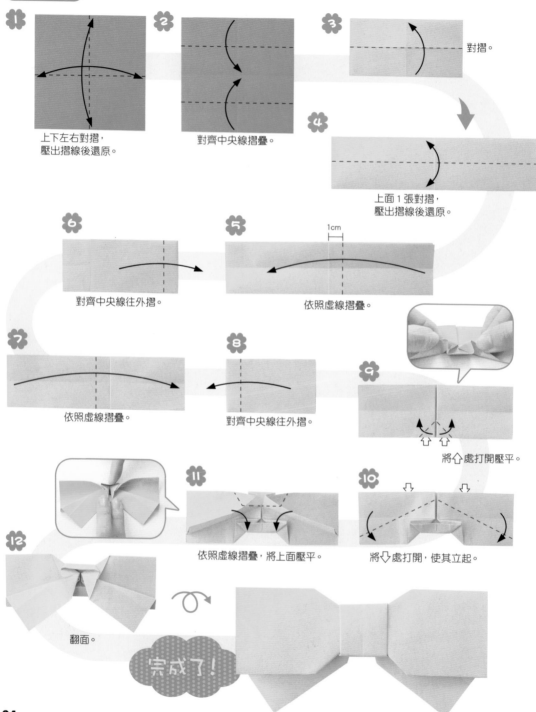

1 上下左右對摺，壓出摺線後還原。

2 對齊中央線摺疊。

3 對摺。

4 上面1張對摺，壓出摺線後還原。

6 對齊中央線往外摺。

5 1cm 依照虛線摺疊。

7 依照虛線摺疊。

8 對齊中央線往外摺。

9 將↑處打開壓平。

11 依照虛線摺疊，將上面壓平。

10 將↓處打開，使其立起。

12 翻面。

完成了！

緞帶蝴蝶結

紙張尺寸

緞帶蝴蝶結①…4分之1大小（縱長）2張
緞帶蝴蝶結②・③…4分之1大小（橫長）1張

用具・材料 剪刀、黏膠

1

依照虛線摺疊。

2

用剪刀
剪開白線
部分。

3

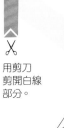

黏膠

同樣的摺紙製作2
件，塗上黏膠後稍
微斜斜地黏合。

4

斜向黏合。

5

黏膠

在其中一件塗上
黏膠，放上另一
件，使其黏合。

6

翻面。

完成了！

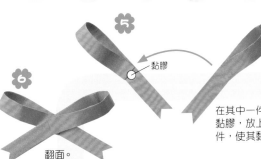

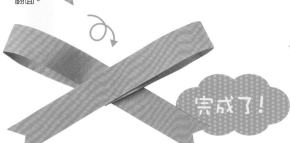

稍加變化

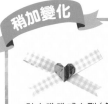

貼上珠珠或心型（第8頁）
來當作重點裝飾吧！

25

緞帶蝴蝶結 ②

1. 上下左右對摺，壓出摺線後還原。

2. 對齊中央線摺疊。

摺出更多變化！

雙色緞帶蝴蝶結

在「緞帶蝴蝶結②」的步驟 ❷ 將下面部分往後摺，步驟 ❸ 之後的摺法不變。

3. 對摺。

4. 對摺，壓出摺線後還原。

5. 對齊中央線摺疊，壓出摺線後還原。

6. 用剪刀剪開粗線部分。

完成了！

7. 打開。

8. 打開上面的紙。

14. 翻面。

9. 依照虛線摺疊。

13. 依照虛線摺疊。

10. 依照虛線摺疊。

11. 左邊的摺法也同 ❾ ～ ❿。

12. 將 ⌃ 處打開壓平。

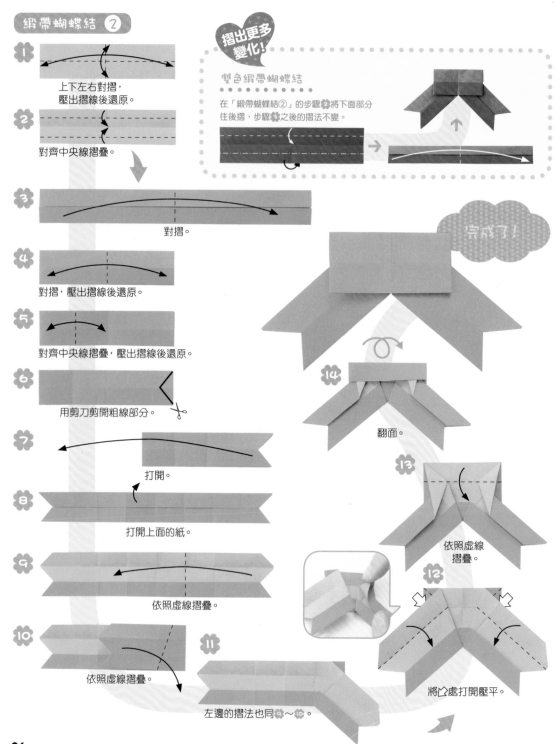

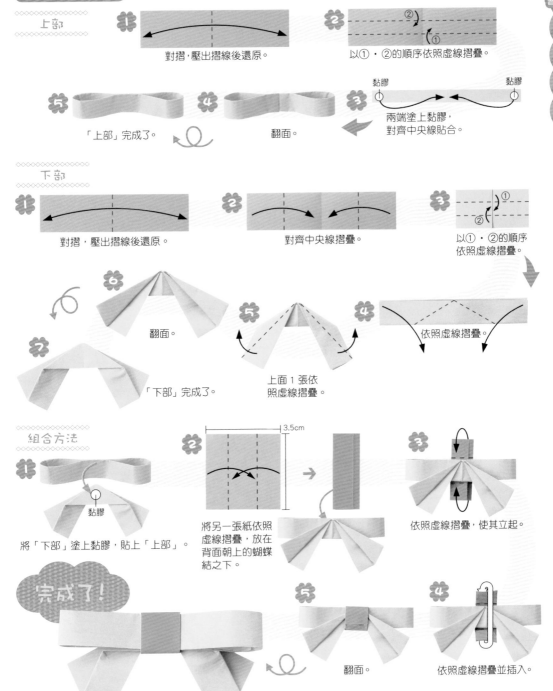

上部

1 對摺，壓出摺線後還原。

2 以①・②的順序依照虛線摺疊。

3 黏膠　　黏膠
兩端塗上黏膠，
對齊中央線貼合。

4 翻面。

5 「上部」完成了。

下部

1 對摺，壓出摺線後還原。

2 對齊中央線摺疊。

3 以①・②的順序
依照虛線摺疊。

4 依照虛線摺疊。

5 上面 1 張依
照虛線摺疊。

6 翻面。

7 「下部」完成了。

組合方法

1 黏膠
將「下部」塗上黏膠，貼上「上部」。

2 3.5cm
將另一張紙依照
虛線摺疊，放在
背面朝上的蝴蝶
結之下。

3 依照虛線摺疊，使其立起。

4 依照虛線摺疊並插入。

5 翻面。

完成了！

27

簡易手環

用具・材料
黏膠、膠帶、
橡皮繩

簡易手環 ①

1 上下左右對摺，
壓出摺線後還原。

2 對齊中央線
摺疊。

3 對齊中央線
摺疊。

4 捲摺。

5 翻面。

6 上面的摺法
也同 **2**～**4**。

7 塗上黏膠後插入。

黏膠

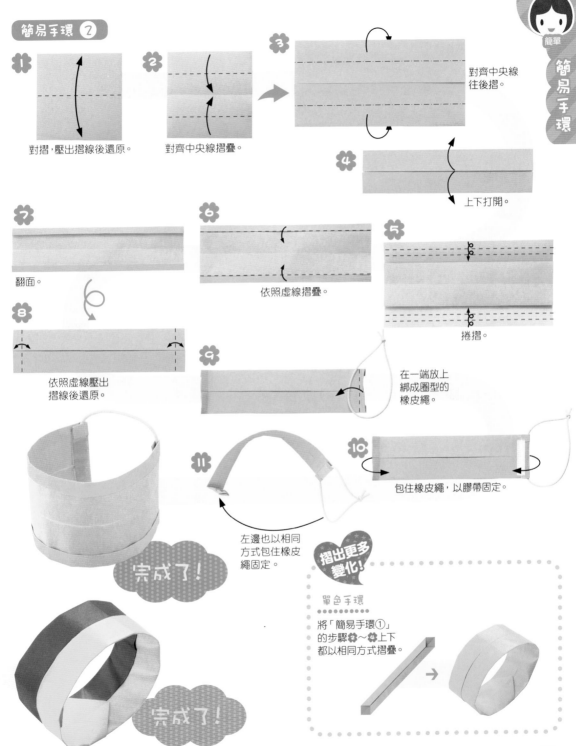

1 對摺,壓出摺線後還原。

2 對齊中央線摺疊。

3 對齊中央線往後摺。

4 上下打開。

5 捲摺。

6 依照虛線摺疊。

7 翻面。

8 依照虛線壓出摺線後還原。

9 在一端放上綁成圈型的橡皮繩。

10 包住橡皮繩,以膠帶固定。

11 左邊也以相同方式包住橡皮繩固定。

完成了!

完成了!

摺出更多變化!

單色手環

將「簡易手環①」的步驟 ~ 上下都以相同方式摺疊。

29

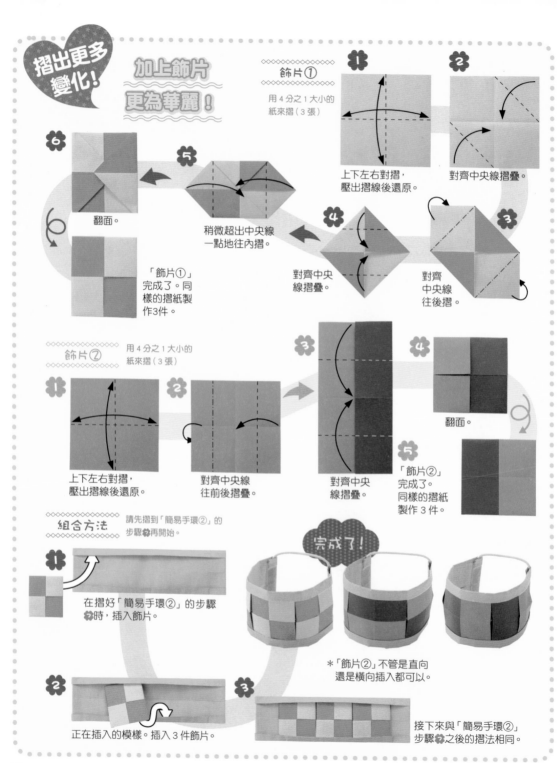

摺出更多變化！

加上飾片更為華麗！

飾片①

用 4 分之 1 大小的紙來摺（3 張）

1 上下左右對摺，壓出摺線後還原。

2 對齊中央線摺疊。

3 對齊中央線往後摺。

4 對齊中央線摺疊。

5 稍微超出中央線一點地往內摺。

6 翻面。

「飾片①」完成了。同樣的摺紙製作3件。

飾片②

用 4 分之 1 大小的紙來摺（3 張）

1 上下左右對摺，壓出摺線後還原。

2 對齊中央線往前後摺疊。

3 對齊中央線摺疊。

4 翻面。

5 「飾片②」完成了。同樣的摺紙製作 3 件。

組合方法 請先摺到「簡易手環②」的步驟7再開始。

1 在摺好「簡易手環②」的步驟7時，插入飾片。

2 正在插入的模樣。插入 3 件飾片。

3 接下來與「簡易手環②」步驟8之後的摺法相同。

完成了！

* 「飾片②」不管是直向還是橫向插入都可以。

30

手鍊

紙張尺寸

4 cm × 4 cm 12 張

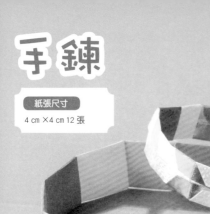

1 上下左右對摺，
壓出摺線後還原。

2 對齊中央線摺疊，
壓出摺線後還原。

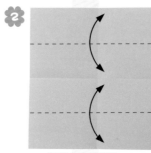

3 依照虛線摺疊。

9
兩端接起來，
做成圈環。

8
剩下的做法也相同。

7 回復原狀。

6 打開一個零件，
插入另一個零件到中央線為止。

4 對齊中央線摺疊。

5
不同顏色的相同摺紙
製作12件。

完成了！

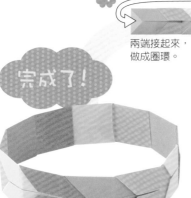

稍加改變

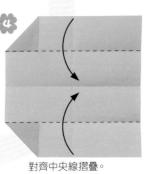

將零件縮小或加大，
做成各式各樣的手鍊吧！

生物別針

用具・材料
安全別針等

蝴蝶別針

1
上下左右對摺，
壓出摺線後還原。

2
對齊中央線摺疊。

3
對齊中央線摺
疊，壓出摺線
後還原。

4
將↙處打開
壓平。

5
依照虛線
摺疊。

6
依照虛線往後摺。

7
依照虛線
摺疊。

8
依照虛線
摺疊。

9
依照虛線摺疊。

10
依照虛線
往後摺。

11
上面 1 張
往右打開。

背面裝上
安全別針等。

完成了！

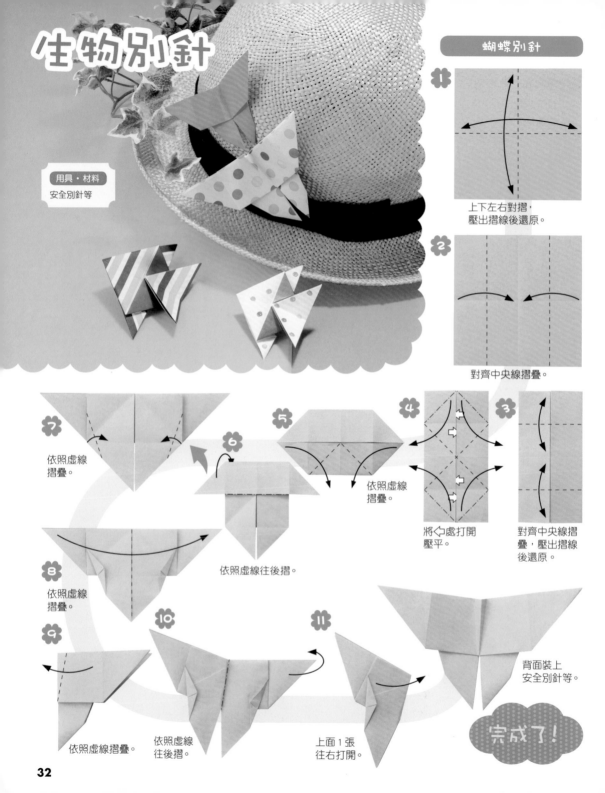

熱帶魚別針

1 上下左右對摺，
壓出摺線後還原。

2 對齊中央線摺疊，
壓出摺線後還原。

3 依照虛線摺疊。

4 對齊中央線摺疊。

8 將↖處打開，
把內側的紙拉出來。

7 依照虛線向內壓摺。

6 上面1張依照虛線摺疊。

5 對摺。

9 翻面。

10 對齊中央線摺疊。

13 翻面。

12 依照虛線摺疊。

11 對齊中央線摺疊。

畫上眼睛，
背面裝上
安全別針等。

完成了！

裝飾方法

背面裝上小夾子
或是做成書籤
也很可愛喔！

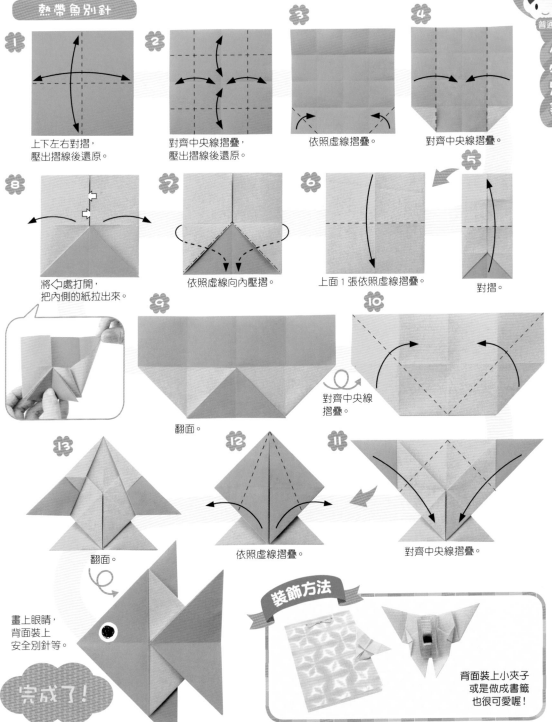

花朵別針

紙張尺寸
小花別針…4分之1大小

用具・材料
黏膠、安全別針、牙籤

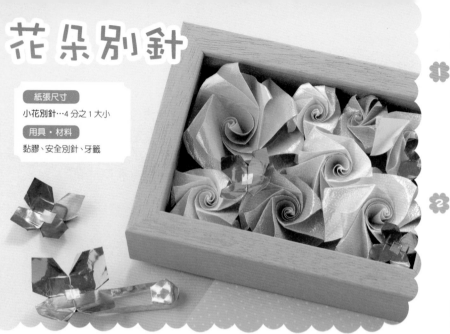

小花別針

1. 上下左右對摺，
壓出摺線後還原。

2. 上下對齊中央線，壓出
摺線後還原；左右對齊
中央線摺疊。

3. 翻面。

4. 對齊中央線摺疊，
後面的紙拉出來。

5. 對齊中央線
做階梯摺。

6. 翻面。

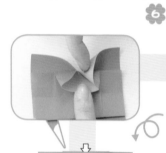

7. 將⇩處打開壓平。

9. 左右的摺法也同
2～8。

10. 翻面。

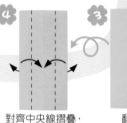

背面裝上
安全別針
等。

8. 依照虛線摺疊，
打開花瓣。

11. 貼上小紙片，中央處稍微
往下壓，讓花瓣立起來。

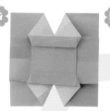

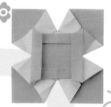

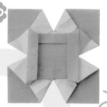

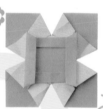

完成了！

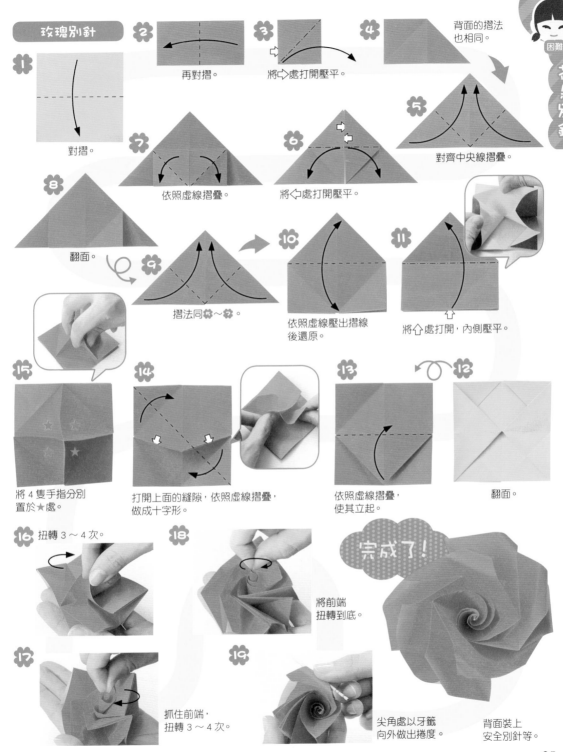

玫瑰別針

花朵別針

1 對摺。

2 再對摺。

3 將➡處打開壓平。

4 背面的摺法也相同。

5 對齊中央線摺疊。

6 將⬅處打開壓平。

7 依照虛線摺疊。

8 翻面。

9 摺法同 **6**～**7**。

10 依照虛線壓出摺線後還原。

11 將⬆處打開，內側壓平。

12 翻面。

13 依照虛線摺疊，使其立起。

14 打開上面的縫隙，依照虛線摺疊，做成十字形。

15 將 4 隻手指分別置於★處。

16 扭轉 3～4 次。

17 抓住前端，扭轉 3～4 次。

18 將前端扭轉到底。

19 尖角處以牙籤向外做出捲度。

完成了！

背面裝上安全別針等。

35

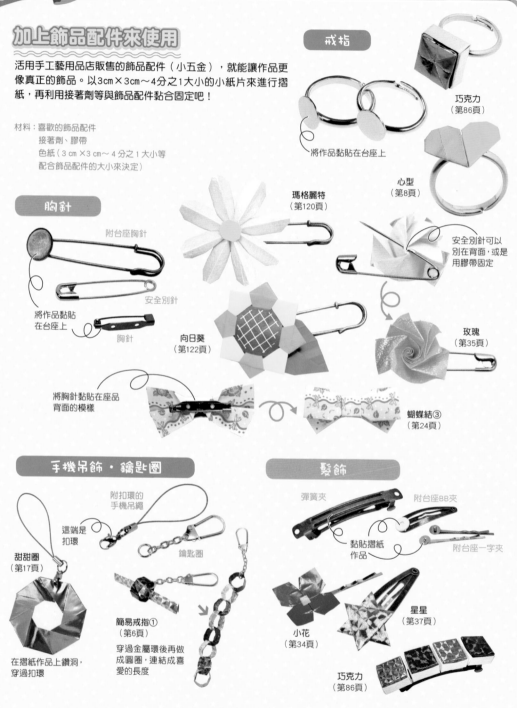

加上飾品配件來使用

活用手工藝用品店販售的飾品配件（小五金），就能讓作品更像真正的飾品。以3cm×3cm～4分之1大小的小紙片來進行摺紙，再利用接著劑等與飾品配件黏合固定吧！

材料：喜歡的飾品配件
接著劑、膠帶
色紙（3 cm×3 cm～4 分之 1 大小等
配合飾品配件的大小來決定）

戒指

巧克力
（第86頁）

將作品黏貼在台座上

心型
（第8頁）

胸針

瑪格麗特
（第120頁）

附台座胸針

安全別針

將作品黏貼
在台座上

胸針

安全別針可以
別在背面，或是
用膠帶固定

向日葵
（第122頁）

玫瑰
（第35頁）

將胸針黏貼在座品
背面的模樣

蝴蝶結③
（第24頁）

手機吊飾・鑰匙圈

附扣環的
手機吊繩

這端是
扣環

甜甜圈
（第17頁）

鑰匙圈

在摺紙作品上鑽洞，
穿過扣環

簡易戒指①
（第6頁）

穿過金屬環後再做
成圓圈，連結成喜
愛的長度

髮飾

彈簧夾

附台座BB夾

黏貼摺紙
作品

附台座一字夾

小花
（第34頁）

星星
（第37頁）

巧克力
（第86頁）

魔法手杖

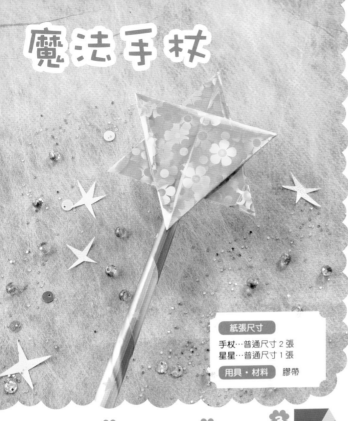

 將 2 張色紙用膠帶貼合，
略微斜向地細細捲起。

 正在捲的模樣。仔細地捲
到最後，用膠帶固定。

❀ 「手杖」完成了。

紙張尺寸
手杖…普通尺寸 2 張
星星…普通尺寸 1 張

用具‧材料 膠帶

星星

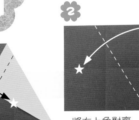

2 將右上角對齊
摺線上的☆處
摺疊。

1 上下左右對摺，
壓出摺線後還原。

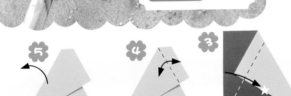

5 打開上面 1 張。

4 依照虛線壓出
摺線後還原。

3 左邊線對齊中央線
上的☆處摺疊。

6 依照虛線摺疊。

7 依照虛線摺疊。

8 以①～③的順序依照虛線做階梯摺。

9 將★角的紙
摺入☆之下。

將「星星」黏貼在
「手杖」上。

10 翻面。

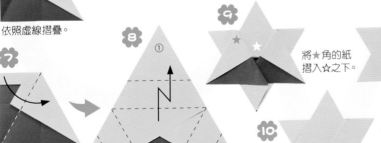

完成了！

37

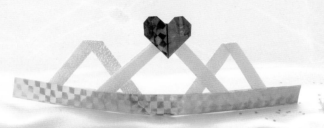

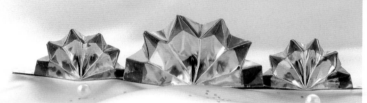

紙張尺寸	
皇冠①	
（底座）…4分之1大小（橫長）1張	
（飾片）…大：10cm×2cm1張	
小：7.5cm×2cm2張	
皇冠②	
（底座）…4分之1大小（橫長）1張	
（飾片）…大：4分之1大小1張	
小：5cm×5cm2張	
用具・材料　黏膠	

皇冠 ❶

底座

❶ 對摺，壓出摺線後還原。

❷ 對齊中央線摺疊。

❸ 對摺。

❹ 「底座」完成了。

飾片

❶ $\frac{1}{3}$　依照虛線摺疊。

❷ 依照虛線往下摺。

❸ 「飾片」完成了。製作1大2小。

組合方法

❶ 黏膠　在「飾片」塗上黏膠，夾入「底座」的縫隙中。

❷ 黏膠　黏上心型（第8頁）等喜歡的圖樣。

❸ 稍微往後摺彎。

完成了！

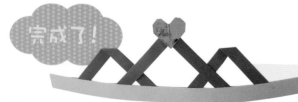

皇冠 2　　飾 片

1 上下左右對摺，
壓出摺線後還原。

2 依照虛線摺疊。

3 對齊中央線摺疊，
壓出摺線後還原。

4 依照虛線做階梯摺。

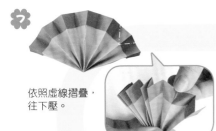

7 依照虛線摺疊，
往下壓。

6 將★角套住
左邊的☆處。

5 往後對摺，
使其立起。

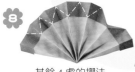

8 其餘 4 處的摺法
也相同。

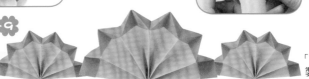

9 「飾片」完成了。
製作 1 大 2 小。

組合方法

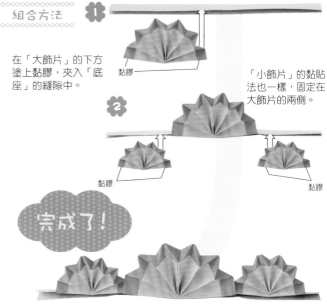

1 在「大飾片」的下方
塗上黏膠，夾入「底
座」的縫隙中。

黏膠

「小飾片」的黏貼
法也一樣，固定在
大飾片的兩側。

2

黏膠　　　　黏膠

完成了！

配戴方法

用髮夾等夾住底座，固定在頭髮上。

手錶

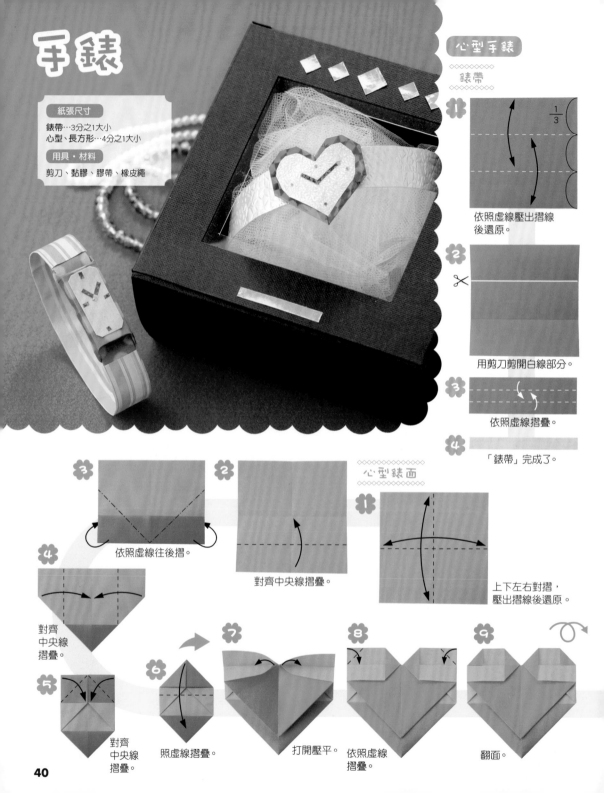

心型手錶

紙張尺寸

錶帶…3分之1大小
心型、長方形…4分之1大小

用具・材料

剪刀、黏膠、膠帶、橡皮繩

錶帶

1 $\frac{1}{3}$

依照虛線壓出摺線
後還原。

2

用剪刀剪開白線部分。

3

依照虛線摺疊。

4

「錶帶」完成了。

心型錶面

1

上下左右對摺，
壓出摺線後還原。

2

對齊中央線摺疊。

3

依照虛線往後摺。

4

對齊
中央線
摺疊。

5

對齊
中央線
摺疊。

6

照虛線摺疊。

7

打開壓平。

8

依照虛線
摺疊。

9

翻面。

40

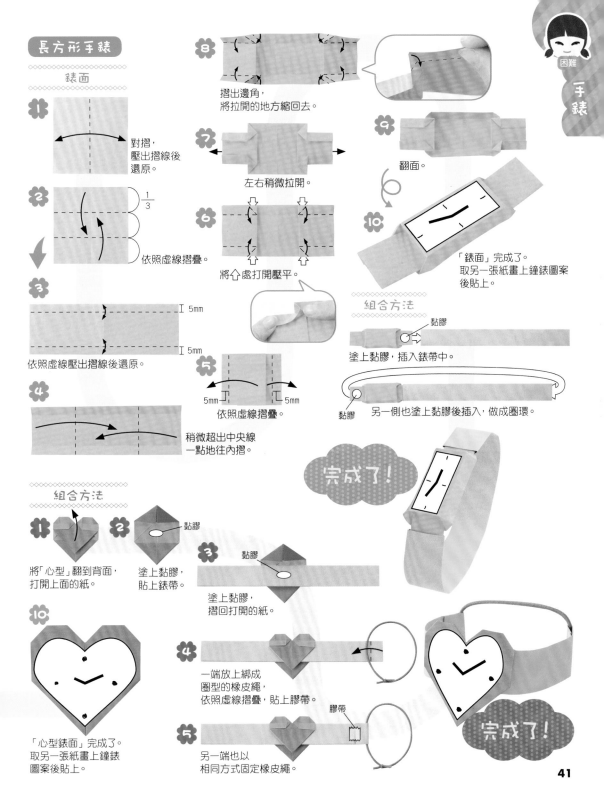

長方形手錶

錶面

1. 對摺，壓出摺線後還原。

2. $\frac{1}{3}$ 依照虛線摺疊。

3. I 5mm
I 5mm
依照虛線壓出摺線後還原。

4. 稍微超出中央線一點地往內摺。

5. 5mm ⌐ ⌐ 5mm
依照虛線摺疊。

6. 將⌂處打開壓平。

7. 左右稍微拉開。

8. 摺出邊角，將拉開的地方縮回去。

9. 翻面。

10. 「錶面」完成了。
取另一張紙畫上鐘錶圖案後貼上。

組合方法

黏膠
塗上黏膠，插入錶帶中。

黏膠
另一側也塗上黏膠後插入，做成圈環。

完成了！

組合方法

1. 將「心型」翻到背面，打開上面的紙。

2. 黏膠
塗上黏膠，貼上錶帶。

3. 黏膠
塗上黏膠，摺回打開的紙。

4. 一端放上綁成圈型的橡皮繩，依照虛線摺疊，貼上膠帶。

膠帶

5. 另一端也以相同方式固定橡皮繩。

10. 「心型錶面」完成了。
取另一張紙畫上鐘錶圖案後貼上。

完成了！

飾品盒

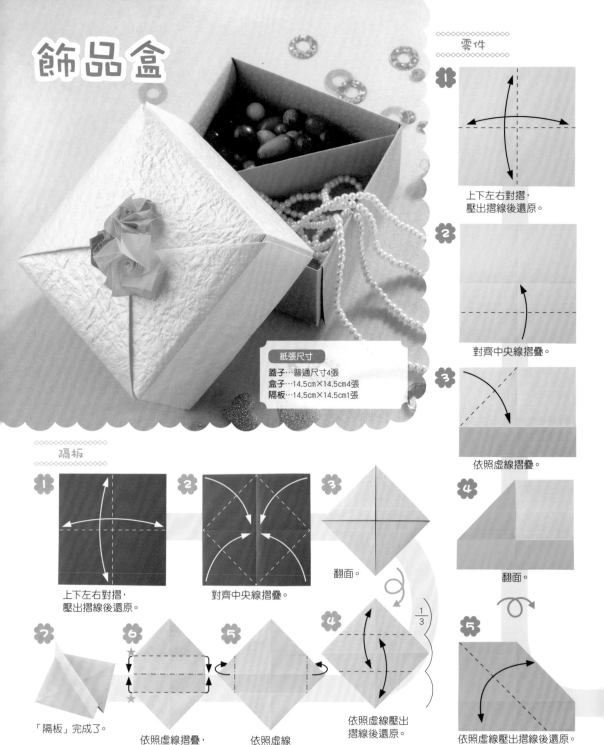

紙張尺寸
蓋子…普通尺寸4張
盒子…14.5cm×14.5cm4張
隔板…14.5cm×14.5cm1張

1
上下左右對摺，
壓出摺線後還原。

2
對齊中央線摺疊。

3
依照虛線摺疊。

4
翻面。

5
依照虛線壓出摺線後還原。

隔板

1
上下左右對摺，
壓出摺線後還原。

2
對齊中央線摺疊。

3
翻面。

4
依照虛線壓出
摺線後還原。

1/3

5
依照虛線
往後摺。

6
依照虛線摺疊，
讓中央線立起，
★與★靠攏。

7
「隔板」完成了。

1

將4個零件的開口朝向中央,
如箭頭般插入組合。

2

插入1件時的模樣。
其他也以相同方式插入。

3

插入4角進行收合。

4

正在收合
的模樣。

無法順利收合時,請重新
檢視黃色三角部分的重疊
方法。

5

6

插入下面紙張的
縫隙中。

翻面。

7

正在插入
的模樣。

8

「盒子」完成了。放入「隔板」。

9

以相同方式製作
「蓋子」蓋上。

完成了!

6

依照虛線摺疊,
讓★與★重疊。

7

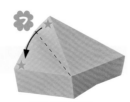

正在摺的模樣。

8

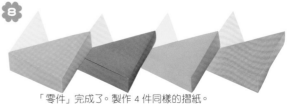

「零件」完成了。製作4件同樣的摺紙。

43

外出洋裝

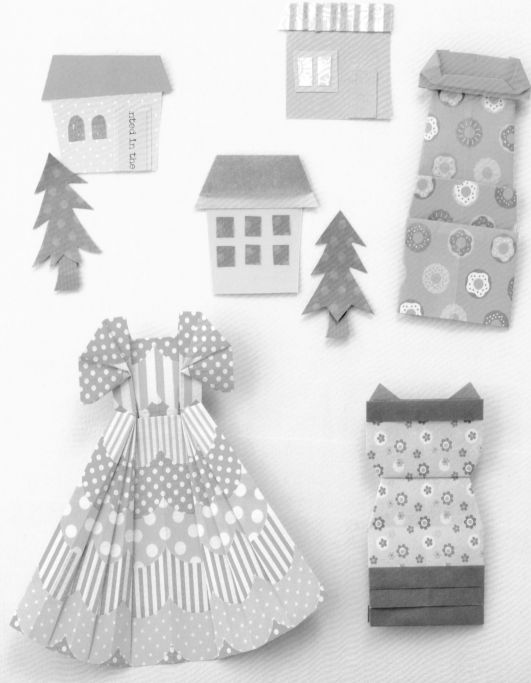

1 上下左右對摺，
壓出摺線後還原。

2 對齊中央線摺疊，
壓出摺線後還原。

3 1.5 cm 依照虛線往後摺。

4 對齊中央線摺疊。

5 1/3 依照虛線摺疊。

6 依照虛線做
階梯摺。

7 將⇨處打開壓平。

8 依照虛線做階梯摺。

9 翻面。

10 ⑪～⑬
為放大圖。

11 將⇩處打開壓平。

12 依照虛線摺疊。

13 依照虛線往後摺。

完成了！

來玩換衣遊戲吧！

用圖案可愛的色紙來
製作衣服吧！

紙娃娃的換衣方法
➡第 65 頁

45

1 上下左右對摺，
壓出摺線後還原。

2 依照虛線摺疊。

3 上面1張依照虛線
做階梯摺。

4 翻面。

5 $\frac{1}{3}$
依照虛線摺疊。

6 依照虛線摺疊。
內側的摺法也相同。

7 依照虛線
做階梯摺。

8 將⇦處打開壓平。

9 依照虛線摺疊。

10 翻面。

完成了！

稍加改變

將裙襬剪成波浪花邊也很
可愛喔！

完成了！

19 翻面。

18 依照虛線摺疊。

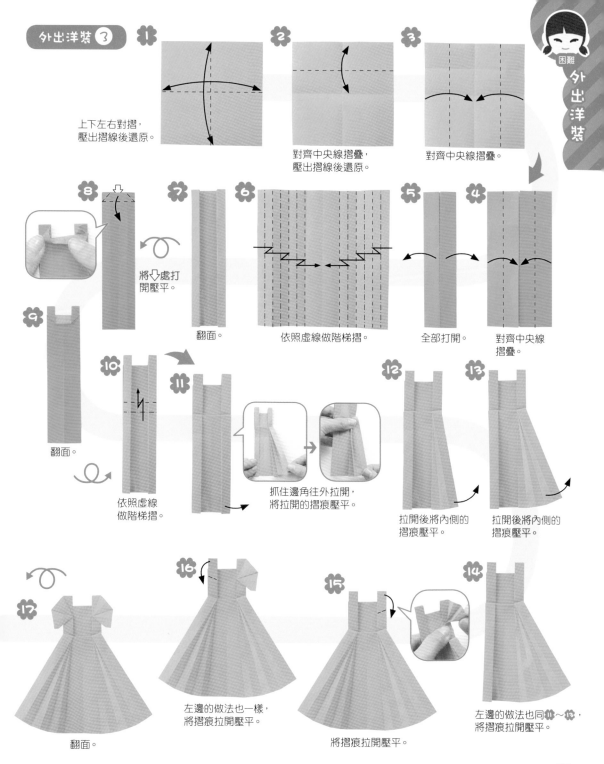

1 上下左右對摺，
壓出摺線後還原。

2 對齊中央線摺疊，
壓出摺線後還原。

3 對齊中央線摺疊。

4 對齊中央線
摺疊。

5 全部打開。

6 依照虛線做階梯摺。

7 翻面。

8 將⇩處打
開壓平。

9 翻面。

10 依照虛線
做階梯摺。

11 抓住邊角往外拉開，
將拉開的摺痕壓平。

12 拉開後將內側的
摺痕壓平。

13 拉開後將內側的
摺痕壓平。

14 左邊的做法也同 **11**～**13**，
將摺痕拉開壓平。

15 將摺痕拉開壓平。

16 左邊的做法也一樣，
將摺痕拉開壓平。

17 翻面。

簡易洋裝

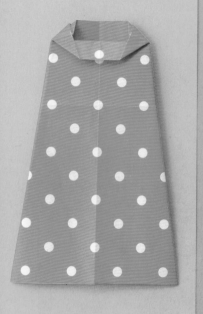

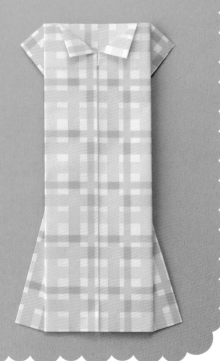

上下左右對摺，
壓出摺線後還原。

對摺，壓出摺線後還原。

裝飾方法

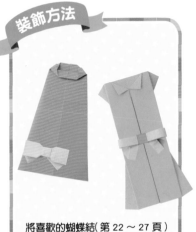

將喜歡的蝴蝶結（第 22～27 頁）
做得小一點，黏在洋裝上當作可
愛的裝飾吧！

完成了！

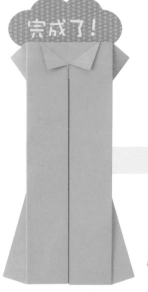

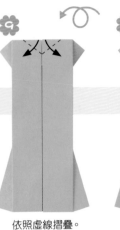

依照虛線摺疊。

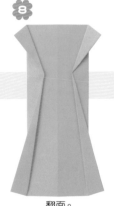

翻面。

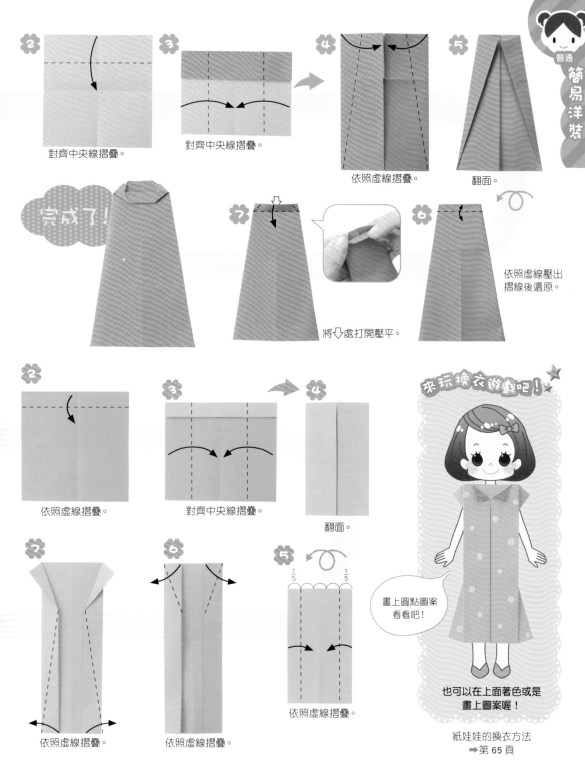

2
對齊中央線摺疊。

3
對齊中央線摺疊。

4
依照虛線摺疊。

5
翻面。

完成了！

7
將↓處打開壓平。

6
依照虛線壓出摺線後還原。

2
依照虛線摺疊。

3
對齊中央線摺疊。

4
翻面。

來玩換衣遊戲吧！

7
依照虛線摺疊。

6
依照虛線摺疊。

5
$\frac{1}{5}$　$\frac{1}{5}$
依照虛線摺疊。

畫上圓點圖案看看吧！

也可以在上面著色或是畫上圖案喔！

紙娃娃的換衣方法
➡第 65 頁

49

禮服

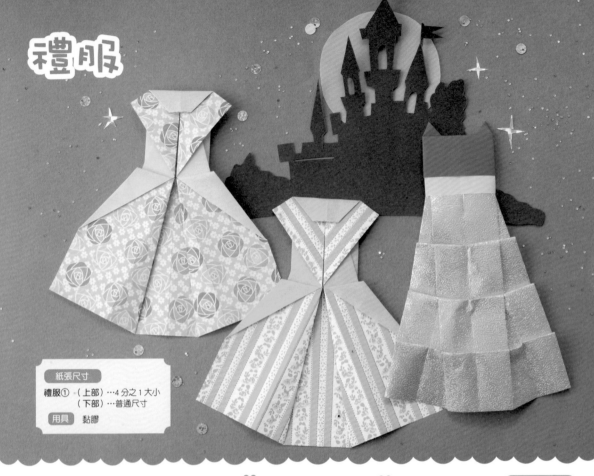

紙張尺寸
禮服① （上部）⋯4分之1大小
　　　　（下部）⋯普通尺寸
用具 黏膠

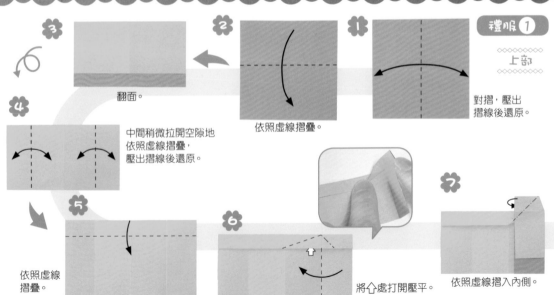

禮服 ①

◇◇◇◇◇◇◇◇◇◇◇◇
上部
◇◇◇◇◇◇◇◇◇◇◇◇

1　對摺，壓出摺線後還原。

2　依照虛線摺疊。

3　翻面。

4　中間稍微拉開空隙地依照虛線摺疊，壓出摺線後還原。

5　依照虛線摺疊。

6　將⇧處打開壓平。

7　依照虛線摺入內側。

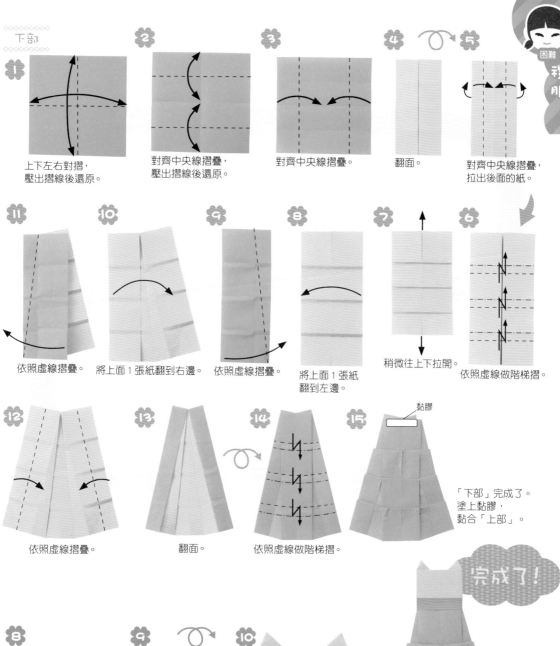

下部

1. 上下左右對摺，
壓出摺線後還原。

2. 對齊中央線摺疊，
壓出摺線後還原。

3. 對齊中央線摺疊。

4. 翻面。

5. 對齊中央線摺疊，
拉出後面的紙。

6. 依照虛線做階梯摺。

7. 稍微往上下拉開。

8. 將上面 1 張紙
翻到左邊。

9. 依照虛線摺疊。

10. 將上面 1 張紙翻到右邊。

11. 依照虛線摺疊。

12. 依照虛線摺疊。

13. 翻面。

14. 依照虛線做階梯摺。

15. 黏膠

「下部」完成了。
塗上黏膠，
黏合「上部」。

困難
禮服

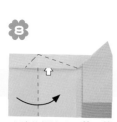
8. 左邊的摺法也同 ❻～❼。

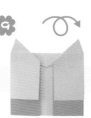
9. 翻面。

10. 「上部」完成了。

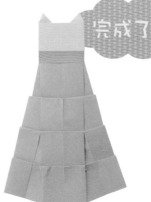
完成了！

51

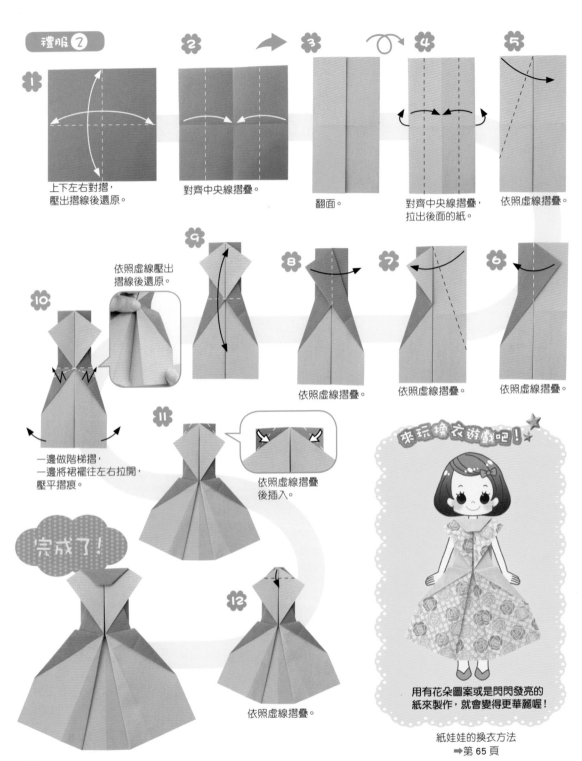

1 上下左右對摺，
壓出摺線後還原。

2 對齊中央線摺疊。

3 翻面。

4 對齊中央線摺疊，
拉出後面的紙。

5 依照虛線摺疊。

依照虛線壓出
摺線後還原。

9

8 依照虛線摺疊。

7 依照虛線摺疊。

6 依照虛線摺疊。

10 一邊做階梯摺，
一邊將裙襬往左右拉開，
壓平摺痕。

11 依照虛線摺疊
後插入。

完成了！

12 依照虛線摺疊。

來玩換衣遊戲吧！

用有花朵圖案或是閃閃發亮的
紙來製作，就會變得更華麗喔！

紙娃娃的換衣方法
➡第 65 頁

夏季服飾

紙張尺寸

襯衫、蛋糕裙…4 分之 1 大小
短衫、短褲、五分褲…半張

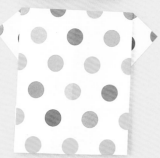 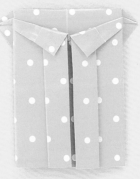

53

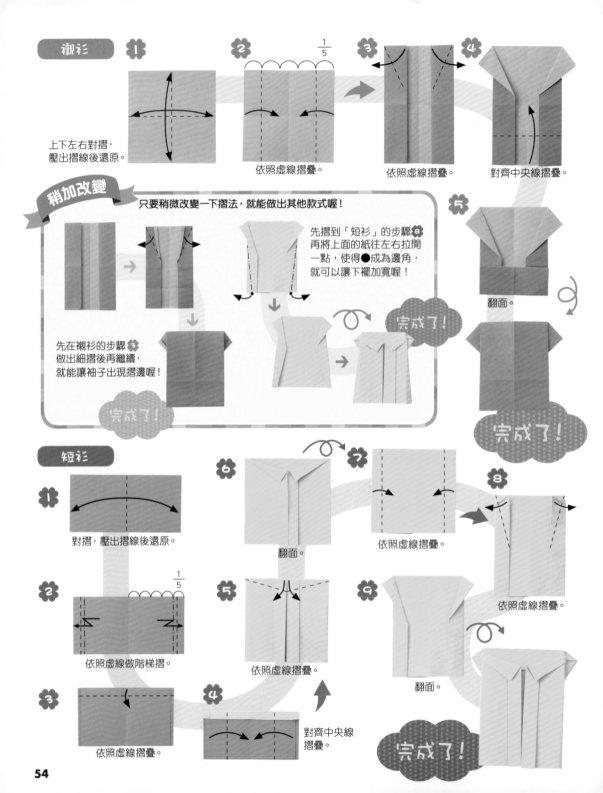

襯衫

1 上下左右對摺，壓出摺線後還原。

2 依照虛線摺疊。

3 依照虛線摺疊。

4 對齊中央線摺疊。

5 翻面。

完成了！

稍加改變 只要稍微改變一下摺法，就能做出其他款式喔！

先摺到「短衫」的步驟**8**，再將上面的紙往左右拉開一點，使得●成為邊角，就可以讓下襬加寬喔！

先在襯衫的步驟**3**做出細摺後再繼續，就能讓袖子出現摺邊喔！

完成了！

完成了！

短衫

1 對摺，壓出摺線後還原。

2 依照虛線做階梯摺。

3 依照虛線摺疊。

4 對齊中央線摺疊。

5 依照虛線摺疊。

6 翻面。

7 依照虛線摺疊。

8 依照虛線摺疊。

9 翻面。

完成了！

54

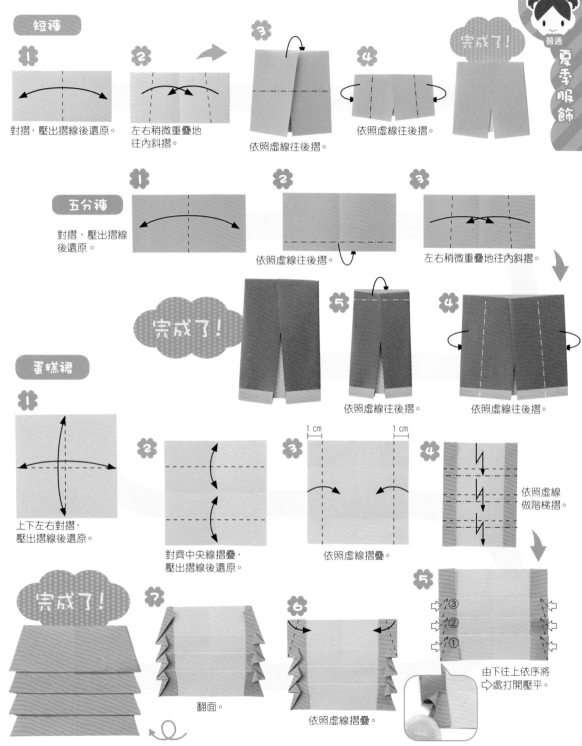

短褲

1 對摺，壓出摺線後還原。

2 左右稍微重疊地往內斜摺。

3 依照虛線往後摺。

4 依照虛線往後摺。

完成了！

五分褲

1 對摺，壓出摺線後還原。

2 依照虛線往後摺。

3 左右稍微重疊地往內斜摺。

4 依照虛線往後摺。

5 依照虛線往後摺。

完成了！

蛋糕裙

1 上下左右對摺，壓出摺線後還原。

2 對齊中央線摺疊，壓出摺線後還原。

3 1 cm 1 cm 依照虛線摺疊。

4 依照虛線做階梯摺。

5 ③ ② ① 由下往上依序將⇨處打開壓平。

6 依照虛線摺疊。

7 翻面。

完成了！

55

制服

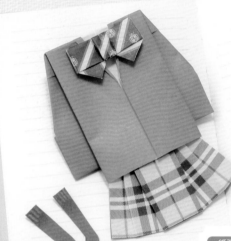

Christian Lacroix

紙張尺寸
西裝外套一…普通尺寸
（蝴蝶結①）…5cm×5cm
水手服、裙子…4分之1大小
（緞帶蝴蝶結③）…2cm×8cm2張

用具 黏膠

西裝外套

1

上下左右對摺，
壓出摺線後還原。

完成了！

貼上「蝴蝶結①」
（第22頁）。

水手服

1

上下左右對摺，
壓出摺線後還原。

2

依照虛線往後摺。

3

對齊中央線摺疊。

4

依照虛線摺疊。

裙子

1

對摺，壓出摺線後還原。

2

對摺。

3

2.5 cm

依照虛線摺疊。

4

依照虛線摺疊。

5

右側的摺法也同
2～**4**。

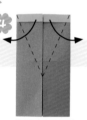
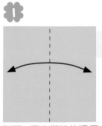
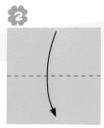
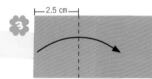
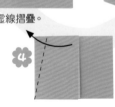

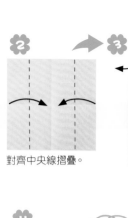 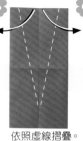 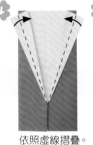

② 對齊中央線摺疊。

③ 依照虛線摺疊。

④ 依照虛線摺疊。

⑤ 翻面。

⑥ 在比中央線略微往下的地方壓出摺線後還原。

⑦ 依照虛線壓出摺線後還原。

 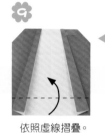

⑪ 依照虛線往後摺。

⑩ 翻面。

⑨ 依照虛線摺疊。

⑧ 利用摺線進行摺疊。

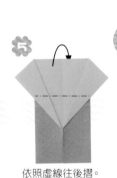 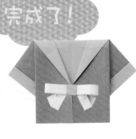

⑤ 依照虛線往後摺。

完成了！

貼上「緞帶蝴蝶結③」（第 27 頁）。

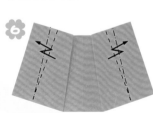

⑥ 依照虛線做階梯摺。

⑦ 翻面。

完成了！

塗上黏膠，與「西裝外套」或「水手服」黏合。

來玩換衣遊戲吧！

加上領巾也很可愛喔！

畫上線條或是加上領巾等，來做出各式各樣的水手服吧！

紙娃娃的換衣方法 →第 65 頁

浴衣

紙張尺寸
上部、下部…普通尺寸各1張
腰帶…4分之1大小
用具 黏膠

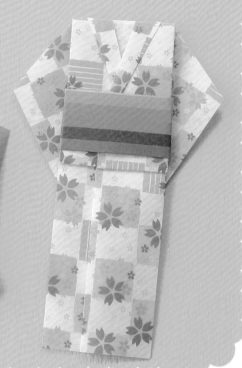
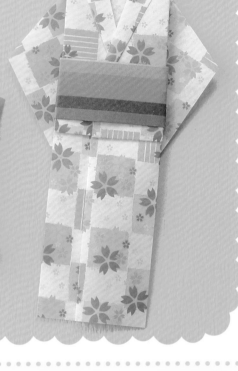
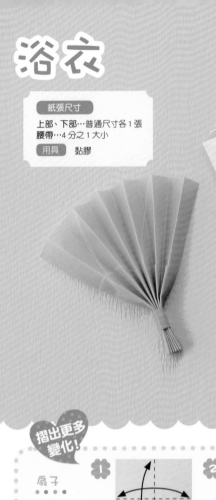

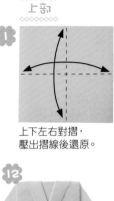

1

上下左右對摺，
壓出摺線後還原。

12

「上部」完成了。

下部
請先摺到「上部」的
步驟**2**再開始。

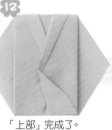

1

$\frac{1}{2}$

依照虛線摺疊。

左右拉開。

腰帶·組合方法

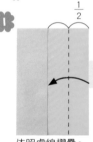

1

$\frac{1}{3}$

將「腰帶」的
紙依照虛線摺疊。

摺出更多
變化！

扇子

1

上下左右對摺，
壓出摺線後還原。

2

$\frac{1}{3}$

依照虛線摺疊。

3

朝中央做捲摺。

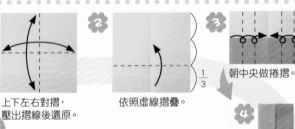

4

左右拉開。

5

依照虛線做階梯摺。

6

黏膠
將另一張紙裁成
細長條，塗上黏
膠捲起來。

7

展開。

完成了！

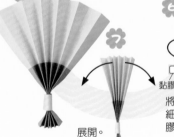
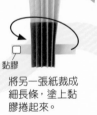
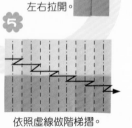

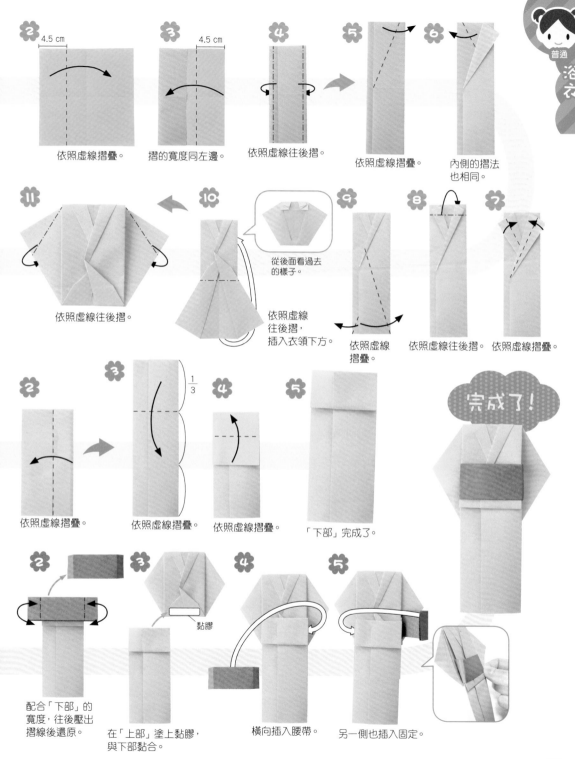

2 4.5 cm
依照虛線摺疊。

3 4.5 cm
摺的寬度同左邊。

4
依照虛線往後摺。

5
依照虛線摺疊。

6
內側的摺法
也相同。

11
依照虛線往後摺。

10
依照虛線
往後摺,
插入衣領下方。

從後面看過去
的樣子。

9
依照虛線
摺疊。

8
依照虛線往後摺。

7
依照虛線摺疊。

2
依照虛線摺疊。

3 $\frac{1}{3}$
依照虛線摺疊。

4
依照虛線摺疊。

5
「下部」完成了。

完成了!

2
配合「下部」的
寬度,往後壓出
摺線後還原。

3 黏膠
在「上部」塗上黏膠,
與下部黏合。

4
橫向插入腰帶。

5
另一側也插入固定。

59

外套

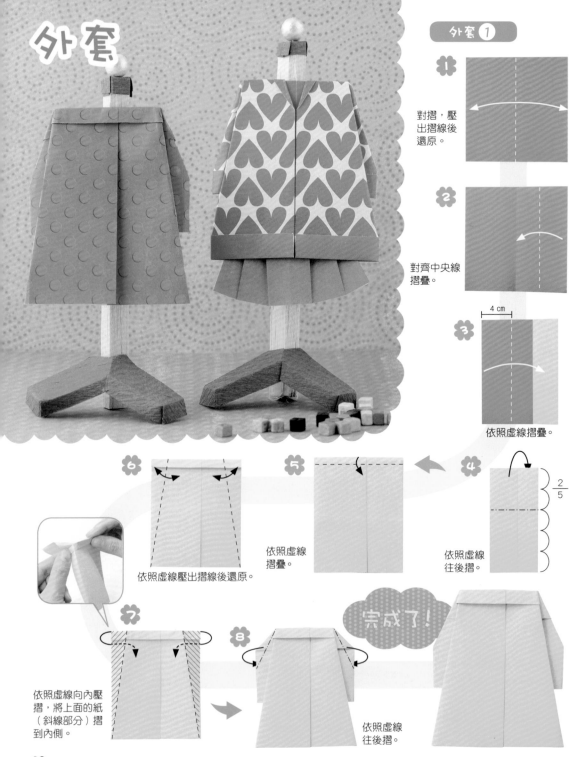

1. 對摺，壓出摺線後還原。

2. 對齊中央線摺疊。

3. 4 cm　依照虛線摺疊。

4. 2/5　依照虛線往後摺。

5. 依照虛線摺疊。

6. 依照虛線壓出摺線後還原。

7. 依照虛線向內壓摺，將上面的紙（斜線部分）摺到內側。

8. 依照虛線往後摺。

完成了！

60

外套 ②

1
對摺，壓出摺線後還原。

2
依照虛線摺疊。

3
翻面。

4
對齊中央線摺疊。

5
依照虛線摺疊。

6
依照虛線往後摺。

7
依照虛線壓出摺線後還原。

8
依照虛線向內壓摺，將上面的紙（斜線部分）摺到內側。

9
依照虛線往後摺。

完成了！

來玩換衣遊戲吧！

搭配長褲
（第 62 頁）
也很好看呢！

和簡易洋裝①
（第 48 頁）
一起搭配看看吧！

紙娃娃的換衣方法➡第 65 頁

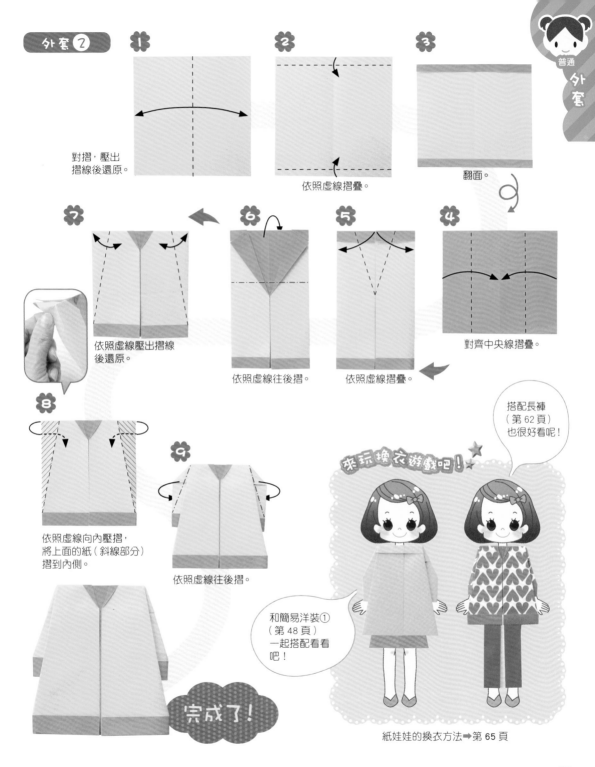

冬季服飾

【紙張尺寸】
長褲、背心…半張
披肩、毛衣…普通尺寸
裙子…4分之1大小
【用具】黏膠

長褲

完成了！

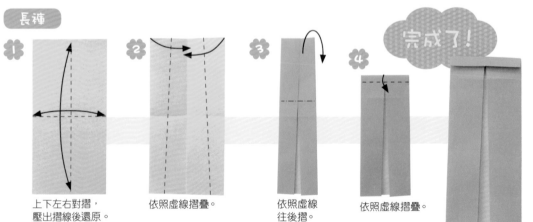

1. 上下左右對摺，壓出摺線後還原。

2. 依照虛線摺疊。

3. 依照虛線往後摺。

4. 依照虛線摺疊。

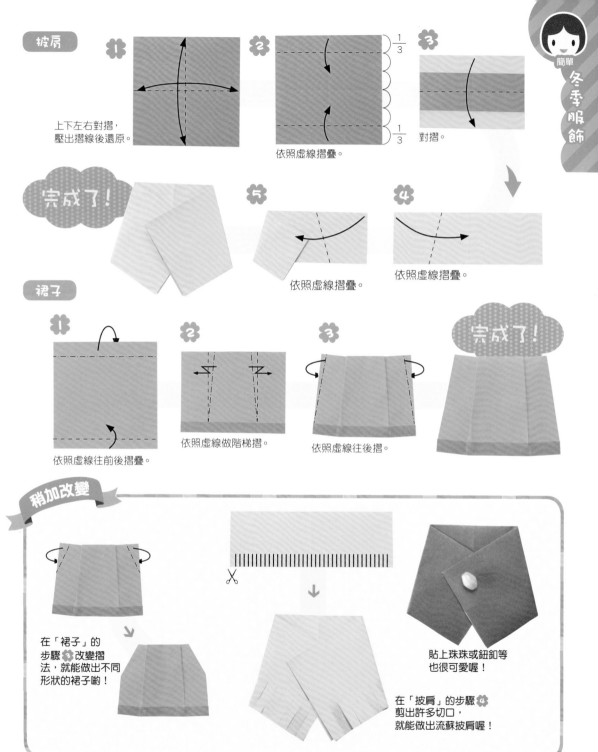

披肩

1 上下左右對摺，壓出摺線後還原。

2 依照虛線摺疊。 1/3 1/3

3 對摺。

5 依照虛線摺疊。

4 依照虛線摺疊。

完成了！

裙子

1 依照虛線往前後摺疊。

2 依照虛線做階梯摺。

3 依照虛線往後摺。

完成了！

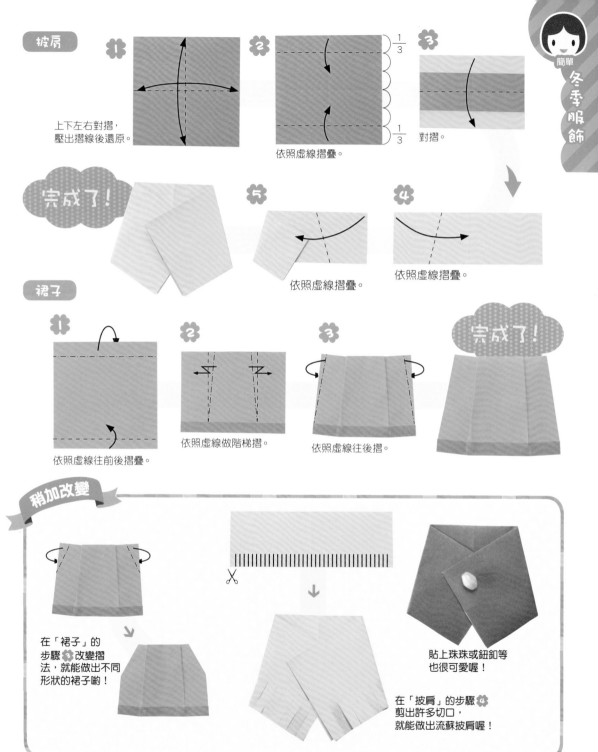

稍加改變

在「裙子」的步驟 **3** 改變摺法，就能做出不同形狀的裙子喲！

貼上珠珠或鈕釦等也很可愛喔！

在「披肩」的步驟 **4** 剪出許多切口，就能做出流蘇披肩喔！

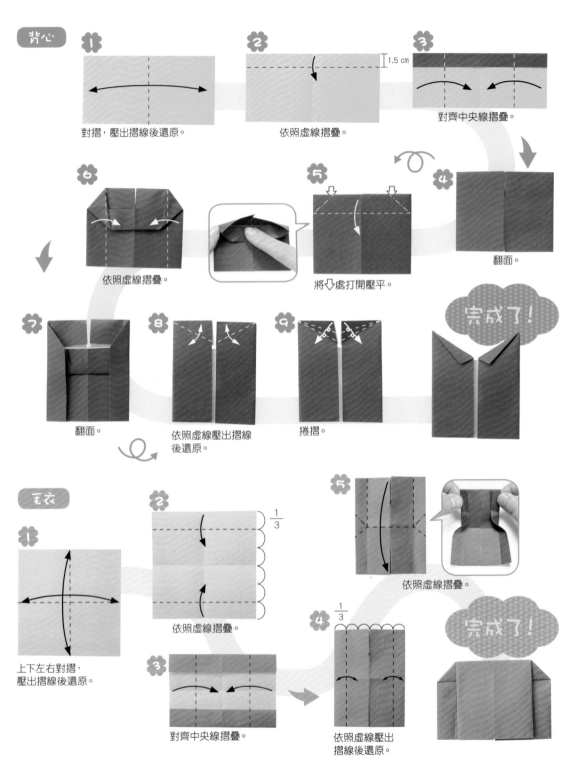

背心

1. 對摺，壓出摺線後還原。

2. 依照虛線摺疊。 1.5 cm

3. 對齊中央線摺疊。

4. 翻面。

5. 將 ⬇ 處打開壓平。

6. 依照虛線摺疊。

7. 翻面。

8. 依照虛線壓出摺線後還原。

9. 捲摺。

完成了！

毛衣

1. 上下左右對摺，壓出摺線後還原。

2. 依照虛線摺疊。 1/3

3. 對齊中央線摺疊。

4. 依照虛線壓出摺線後還原。 1/3

5. 依照虛線摺疊。

完成了！

紙娃娃的換衣方法

利用第 44 ～ 64 頁所製作的服飾,來玩換衣遊戲吧!
只要費點工夫改變一下色紙的顏色和圖案,就能盡情享受時尚的樂趣!

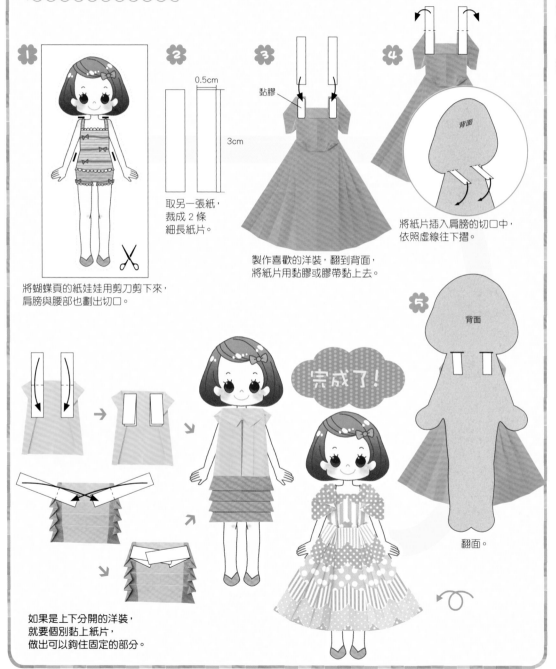

1

將蝴蝶頁的紙娃娃用剪刀剪下來,
肩膀與腰部也劃出切口。

2

0.5cm

3cm

取另一張紙,
裁成 2 條
細長紙片。

3

黏膠

製作喜歡的洋裝,翻到背面,
將紙片用黏膠或膠帶黏上去。

4

背面

將紙片插入肩膀的切口中,
依照虛線往下摺。

5

背面

翻面。

完成了!

如果是上下分開的洋裝,
就要個別黏上紙片,
做出可以鉤住固定的部分。

手提包

紙張尺寸

本體…普通尺寸
把手…4分之1大小（橫長）

用具 剪刀、黏膠、膠帶

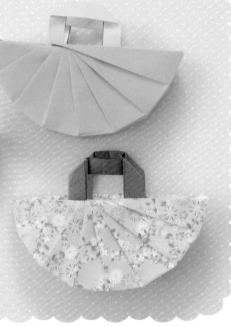

上下左右對摺，
壓出摺線後還原。

正在摺的模樣。旁邊也用
相同方法做階梯摺。

剩下的部分也全用相同方法摺疊。

把手

上下左右對摺，
壓出摺線後還原。

用剪刀剪開白線部分。

對齊中央線摺疊。

依照虛線摺疊。

對摺。

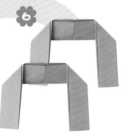

「把手」完成了。
製作2件。

66

2 依照虛線壓出摺線後還原。 ⌶1 cm ⌶1 cm

3 依照虛線壓出摺線後還原。 1.5 cm 1.5 cm

4 對齊中央線摺疊。

5 對齊中央線摺疊。

8 做階梯摺，讓山摺線剛好重疊在★上。

7 依照虛線摺疊，使其立起。

6 全部打開。

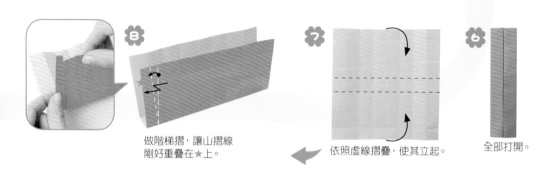

11 翻面。

12 打開的紙先像❽一樣立起來，之後的摺法同❽～⑩。

13 依照虛線摺入內側，用膠帶固定。

完成了！

15 「把手」塗上黏膠，黏合於內側。 黏膠

14 依照虛線摺入內側，用膠帶固定。

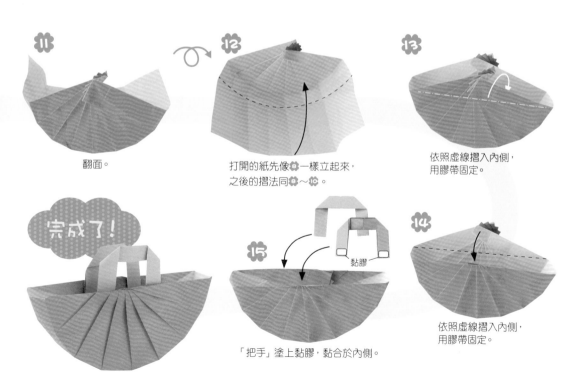

涼鞋

紙張尺寸
本體…普通尺寸
飾片…5cm×5cm
用具 黏膠

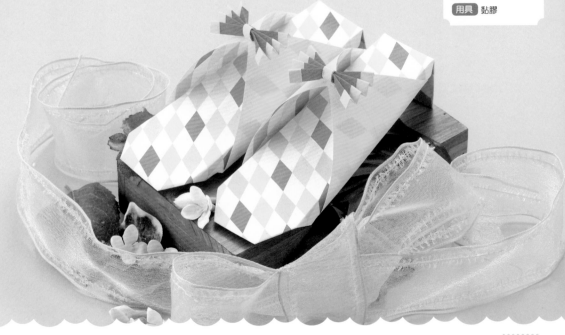

飾片

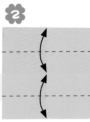

1 上下左右對摺，壓出摺線後還原。

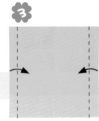

2 對齊中央線摺疊，壓出摺線後還原。

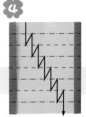

3 依照虛線摺疊。

4 依照虛線做階梯摺。

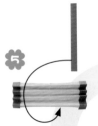

5 將裁成細長條的紙片塗上黏膠，在中間捲起來。

6 拉開，整理形狀。

7 「飾片」完成了。

完成了！

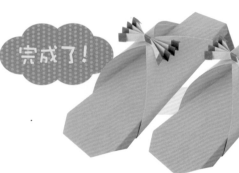

製作 2 件同樣的摺紙。

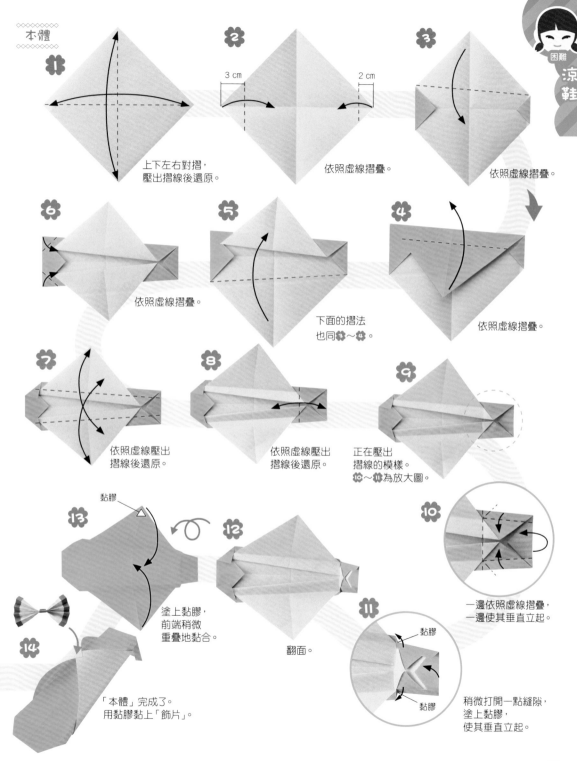

本體

1. 上下左右對摺，
壓出摺線後還原。

2. 3 cm　2 cm
依照虛線摺疊。

3. 依照虛線摺疊。

6. 依照虛線摺疊。

5. 下面的摺法
也同❸～❹。

4. 依照虛線摺疊。

7. 依照虛線壓出
摺線後還原。

8. 依照虛線壓出
摺線後還原。

9. 正在壓出
摺線的模樣。
❿～⓫為放大圖。

黏膠

13. 塗上黏膠，
前端稍微
重疊地黏合。

12. 翻面。

10. 一邊依照虛線摺疊，
一邊使其垂直立起。

14. 「本體」完成了。
用黏膠黏上「飾片」。

11. 黏膠

黏膠

稍微打開一點縫隙，
塗上黏膠，
使其垂直立起。

智慧型手機

用具・材料　彩色筆

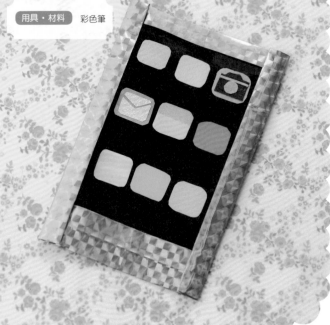

1 上下左右對摺，
壓出摺線後還原。

2 對齊中央線摺疊，
壓出摺線後還原。

3 對齊摺線摺疊，
壓出摺線後還原。

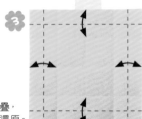

4 依照虛線
摺疊。

遊戲方法

可以將裁成小張的紙片或是貼紙
貼上去，或是模仿真的智慧型手
機圖示畫上去喔！

完成了！

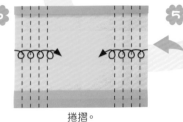

畫上圖示。

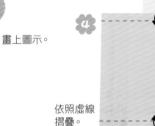

6 捲摺。

5 依照虛線摺疊。

梳妝台

紙張尺寸

鏡子…半張
梳妝椅、桌子…普通尺寸

 梳妝椅

1

上下左右對摺，
壓出摺線後還原。

2

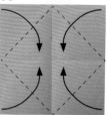

對齊中央線摺疊。

3

對齊中央線
往後摺。

4

依照虛線
摺疊。

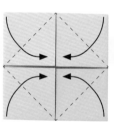

5

翻面。

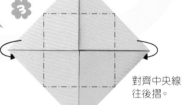

6

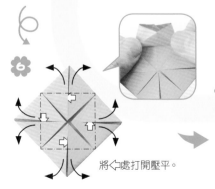

將⤴處打開壓平。

7

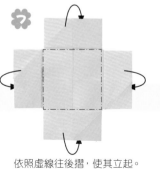

依照虛線往後摺，使其立起。

完成了！

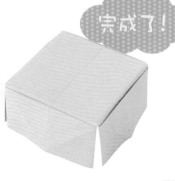

◇◇◇◇◇◇◇◇◇
鏡子
◇◇◇◇◇◇◇◇◇

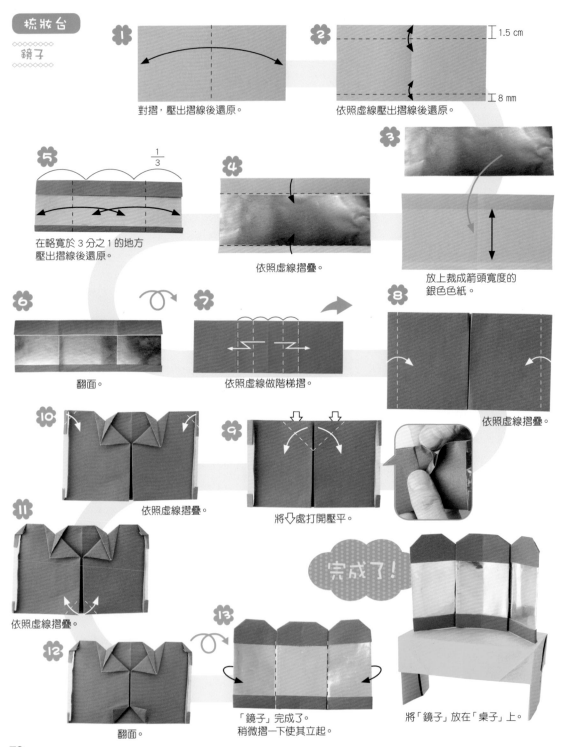

1 對摺,壓出摺線後還原。

2 依照虛線壓出摺線後還原。 1.5 cm / 8 mm

5 在略寬於3分之1的地方壓出摺線後還原。 $\frac{1}{3}$

4 依照虛線摺疊。

3 放上裁成箭頭寬度的銀色色紙。

6 翻面。

7 依照虛線做階梯摺。

8 依照虛線摺疊。

10 依照虛線摺疊。

9 將⇩處打開壓平。

11 依照虛線摺疊。

12 翻面。

13 「鏡子」完成了。稍微摺一下使其立起。

完成了!

將「鏡子」放在「桌子」上。

困難
梳妝台

桌子

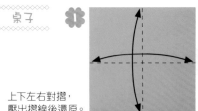

1
上下左右對摺，
壓出摺線後還原。

2
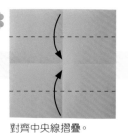
對齊中央線摺疊。

3

對齊中央線摺疊。

6

將↓處打開壓平。

5
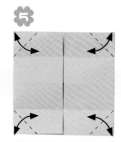
依照虛線壓出摺線後還原。

4
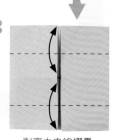
對齊中央線摺疊，
壓出摺線後還原。

7
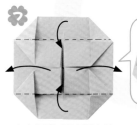
左右打開，讓桌腳立起。
此時上下也會自然地立起。

8
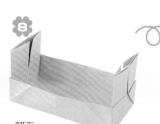
翻面。

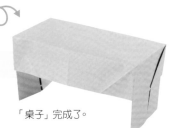
「桌子」完成了。

稍加改變

椅子

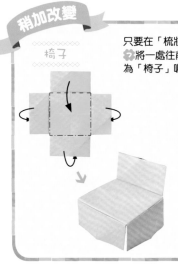

只要在「梳妝椅」的步驟
7 將一處往前摺，就會成
為「椅子」喔！

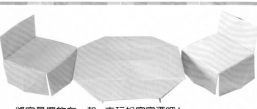

矮桌

將家具擺放在一起，來玩扮家家酒吧！

只要在「桌子」的步驟**7**按照虛線來摺，就會成為圓形矮桌喔！

73

化妝用具

紙張尺寸
口紅（唇膏）…半張
　　（外殼）…4分之1大小
用具 剪刀、黏膠、膠帶

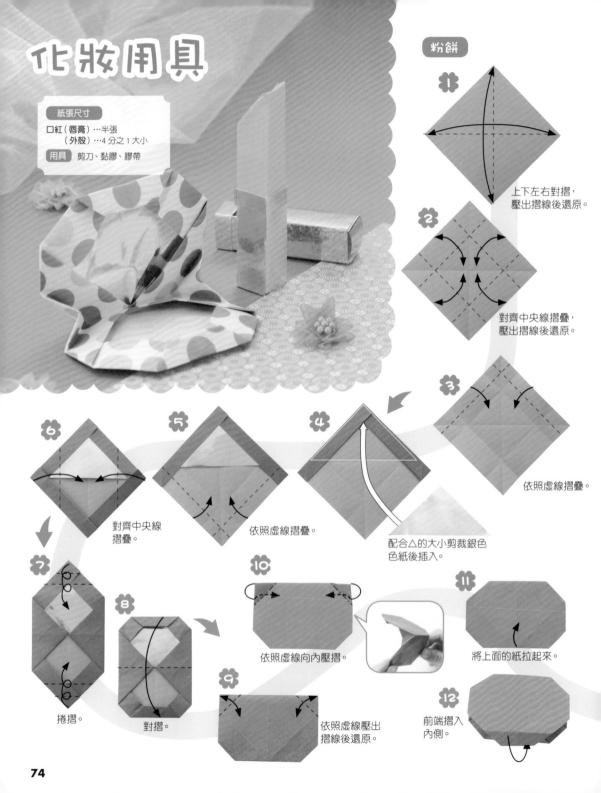

粉餅

1 上下左右對摺，
壓出摺線後還原。

2 對齊中央線摺疊，
壓出摺線後還原。

3 依照虛線摺疊。

4 配合△的大小剪裁銀色
色紙後插入。

5 依照虛線摺疊。

6 對齊中央線
摺疊。

7 捲摺。

8 對摺。

9 依照虛線壓出
摺線後還原。

10 依照虛線向內壓摺。

11 將上面的紙拉起來。

12 前端摺入
內側。

口紅

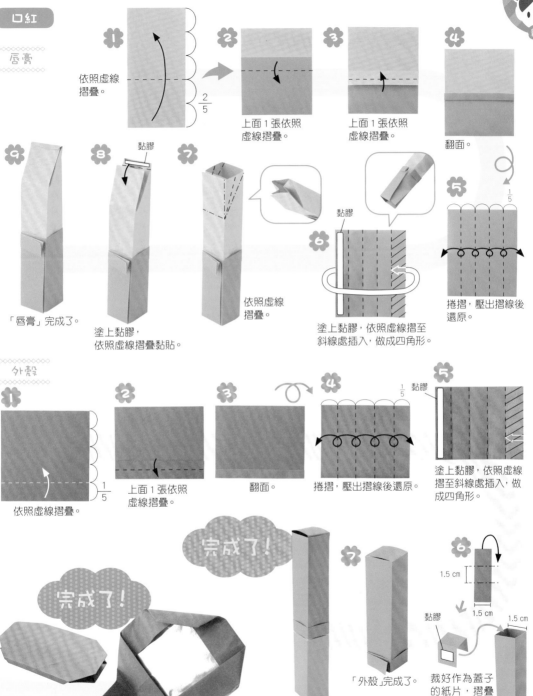

唇膏

依照虛線摺疊。

$\frac{2}{5}$

上面1張依照虛線摺疊。

上面1張依照虛線摺疊。

翻面。

$\frac{1}{5}$

捲摺，壓出摺線後還原。

黏膠

塗上黏膠，依照虛線摺至斜線處插入，做成四角形。

依照虛線摺疊。

黏膠

塗上黏膠，依照虛線摺疊黏貼。

「唇膏」完成了。

外殼

依照虛線摺疊。

$\frac{1}{5}$

上面1張依照虛線摺疊。

翻面。

捲摺，壓出摺線後還原。

黏膠

$\frac{1}{5}$

塗上黏膠，依照虛線摺至斜線處插入，做成四角形。

完成了！

完成了！

「外殼」完成了。

將「外殼」蓋在「唇膏」上。

1.5 cm

1.5 cm

黏膠

1.5 cm

裁好作為蓋子的紙片，摺疊使其立起。塗上黏膠，插入「外殼」上方。

75

臥室

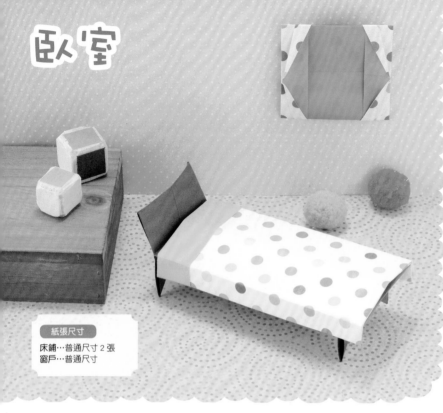

床架

紙張尺寸
床鋪…普通尺寸 2 張
窗戶…普通尺寸

1
上下左右對摺，
壓出摺線後還原。

2
依照虛線摺疊。

窗戶

1
上下左右對摺，
壓出摺線後還原。

2
對齊中央線摺疊，
壓出摺線後還原。

3
對齊中央線摺疊。

3
對齊中央線摺疊。

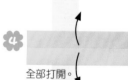

4
全部打開。

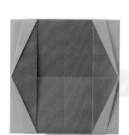

完成了！

6
對齊中央線往後摺。

5
依照虛線摺疊。

4
依照虛線摺疊。

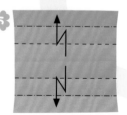

5
依照虛線做階梯摺。

棉被

1 對摺，壓出摺線後還原。

2 對齊中央線摺疊。

3 對齊中央線摺疊。

4 全部打開。

8 對摺，壓出摺線後還原。

7 對摺。

6 依照虛線摺疊。

5 依照虛線往後摺。

9 依照虛線摺疊。 $\frac{1}{3}$ $\frac{1}{3}$

10 使其立起。

11 翻面。

12 「棉被」完成了。

8 依照虛線摺疊。

完成了！

將「棉被」蓋在「床架」上。

7 將 ⟲ 處打開壓平。

9 依照虛線摺疊，使其立起。

12 「床架」完成了。

6 依照虛線壓出摺線後還原。

10 翻面。

11 依照虛線摺疊，使其立起。

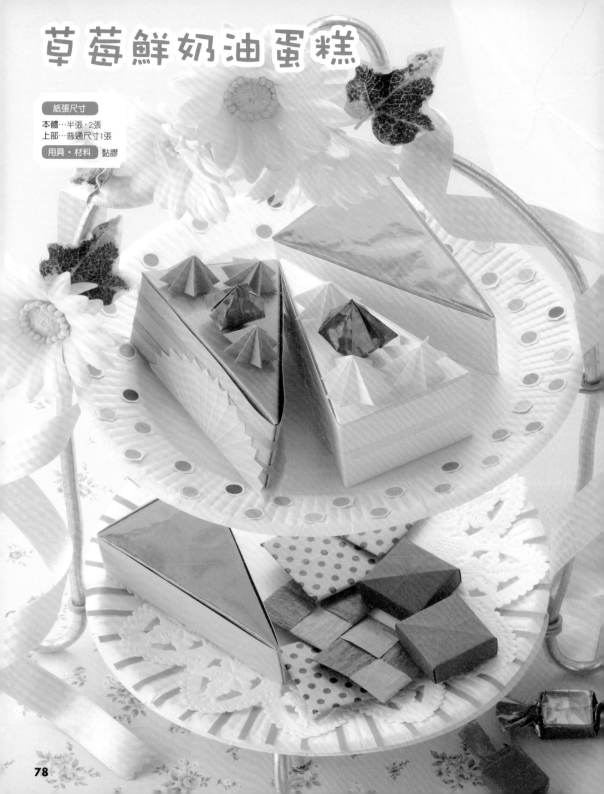

草莓鮮奶油蛋糕

紙張尺寸
本體…半張，2張
上部…普通尺寸1張
用具・材料 黏膠

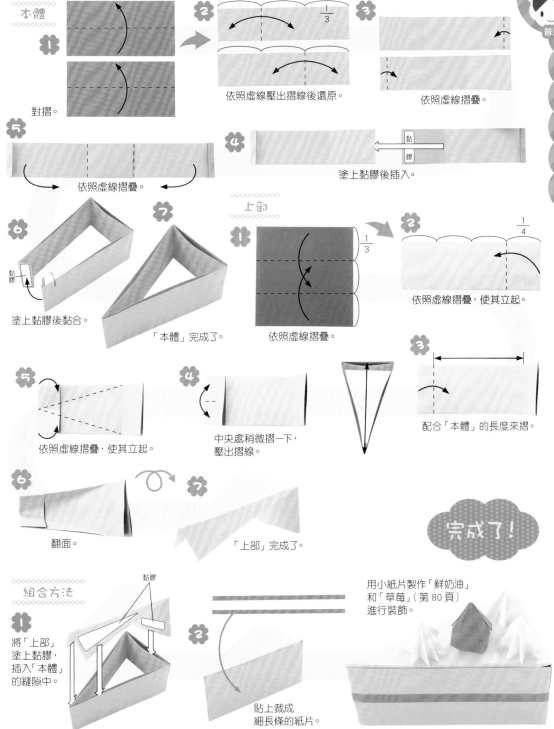

本體

1 對摺。

2 依照虛線壓出摺線後還原。 1/3

3 依照虛線摺疊。

4 塗上黏膠後插入。 黏膠

5 依照虛線摺疊。

6 塗上黏膠後黏合。 黏膠

7 「本體」完成了。

上部

1 依照虛線摺疊。 1/3

2 依照虛線摺疊，使其立起。 1/4

3 配合「本體」的長度來摺。

4 中央處稍微摺一下，壓出摺線。

5 依照虛線摺疊，使其立起。

6 翻面。

7 「上部」完成了。

完成了！

組合方法

1 將「上部」塗上黏膠，插入「本體」的縫隙中。 黏膠

2 貼上裁成細長條的紙片。

用小紙片製作「鮮奶油」和「草莓」（第80頁）進行裝飾。

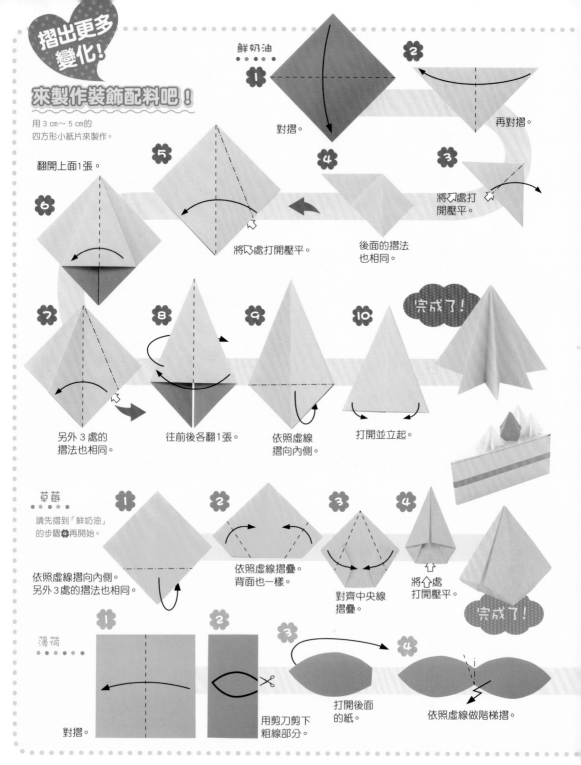

摺出更多
變化!

來製作裝飾配料吧!

用 3 cm～ 5 cm的
四方形小紙片來製作。

鮮奶油
1 對摺。

2 再對摺。

3 將∇處打開壓平。

4 後面的摺法也相同。

5 將∇處打開壓平。

翻開上面1張。

6

7 另外 3 處的摺法也相同。

8 往前後各翻1張。

9 依照虛線摺向內側。

10 打開並立起。

完成了!

草莓
請先摺到「鮮奶油」的步驟4再開始。

1 依照虛線摺向內側。另外3處的摺法也相同。

2 依照虛線摺疊。背面也一樣。

3 對齊中央線摺疊。

4 將△處打開壓平。

完成了!

薄荷

1 對摺。

2 用剪刀剪下粗線部分。

3 打開後面的紙。

4 依照虛線做階梯摺。

80

巧克力①

1 黏膠 / 黏膠

2 翻面。

3 塗上黏膠，
用吸管捲起來。

塗上黏膠，
依照虛線摺疊。

4 抽掉吸管。

5 在粗線處剪斷。

完成了！

巧克力②

1 黏膠
塗上黏膠，
對摺。

2 用吸管等
細細地捲起。

3 確實地捲起，
讓紙張捲曲。

4 抽掉吸管。

5 用剪刀剪出喜歡的形狀。

完成了！

調整形狀。

柳橙片

1 對摺，壓出
摺線後還原。

2 依照虛線摺疊。

3 依照虛線摺入內側。

依照虛線往後摺。

4 依照虛線做階梯摺。

5 依照虛線做階梯摺。

6 依照虛線往後摺。

完成了！

5 「葉片」完成。

6 將長方形紙片塗上
黏膠進行捲摺，
做成「莖」。
黏膠

7 將「莖」塗上黏膠，
貼在「葉片」背面。
黏膠

完成了！

放在千層派
（第84頁）上。

草莓鮮奶油蛋糕
普通

81

巧克力蛋糕

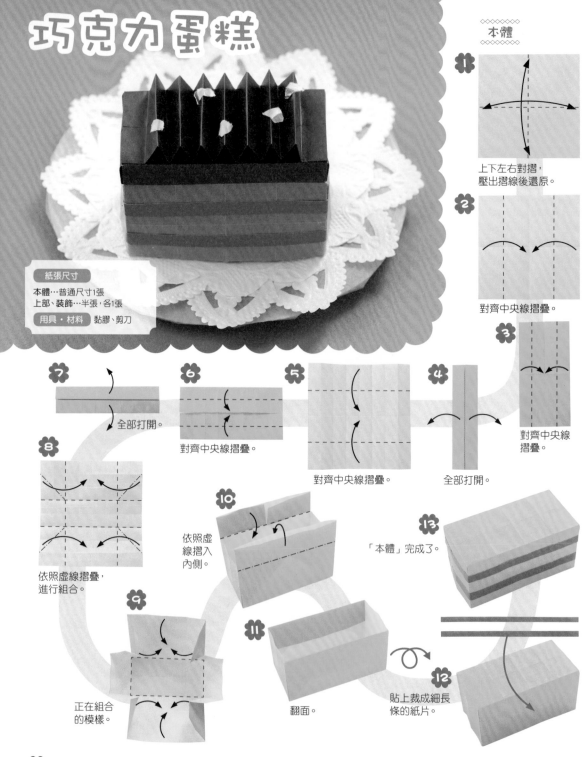

紙張尺寸
本體…普通尺寸1張
上部、裝飾…半張，各1張
用具・材料 黏膠、剪刀

1
上下左右對摺，
壓出摺線後還原。

2
對齊中央線摺疊。

3
對齊中央線
摺疊。

4
全部打開。

5
對齊中央線摺疊。

6
對齊中央線摺疊。

7
全部打開。

8
依照虛線摺疊，
進行組合。

9
正在組合
的模樣。

10
依照虛
線摺入
內側。

11
翻面。

12
貼上裁成細長
條的紙片。

13
「本體」完成了。

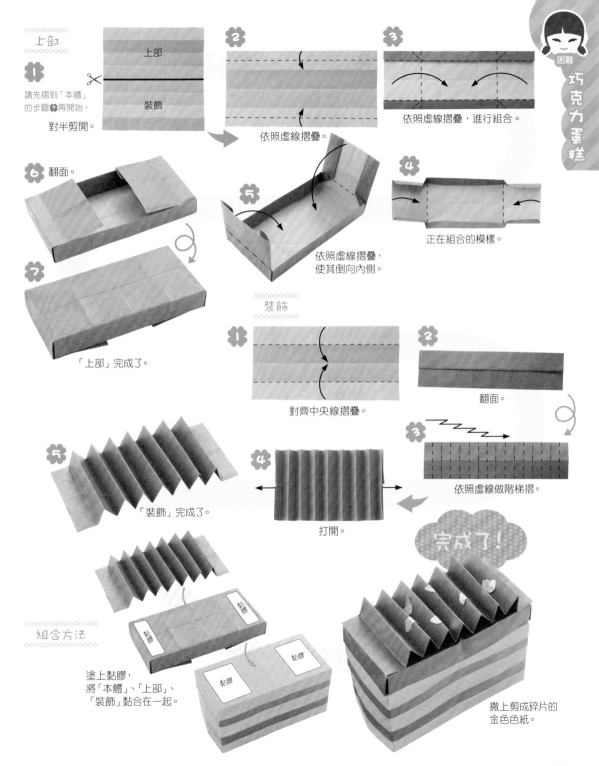

上部

1 請先摺到「本體」的步驟❼再開始。

對半剪開。

上部

裝飾

2 依照虛線摺疊。

3 依照虛線摺疊，進行組合。

4 正在組合的模樣。

5 依照虛線摺疊，使其倒向內側。

6 翻面。

7 「上部」完成了。

困難 巧克力蛋糕

裝飾

1 對齊中央線摺疊。

2 翻面。

3 依照虛線做階梯摺。

4 打開。

5 「裝飾」完成了。

組合方法

塗上黏膠，將「本體」、「上部」、「裝飾」黏合在一起。

黏膠 黏膠 黏膠

完成了！

撒上剪成碎片的金色色紙。

83

千層派

紙張尺寸
千層派…普通尺寸2張
用具・材料 黏膠

組合方法

先做好「巧克力蛋糕」
（第82頁）的「本體」。

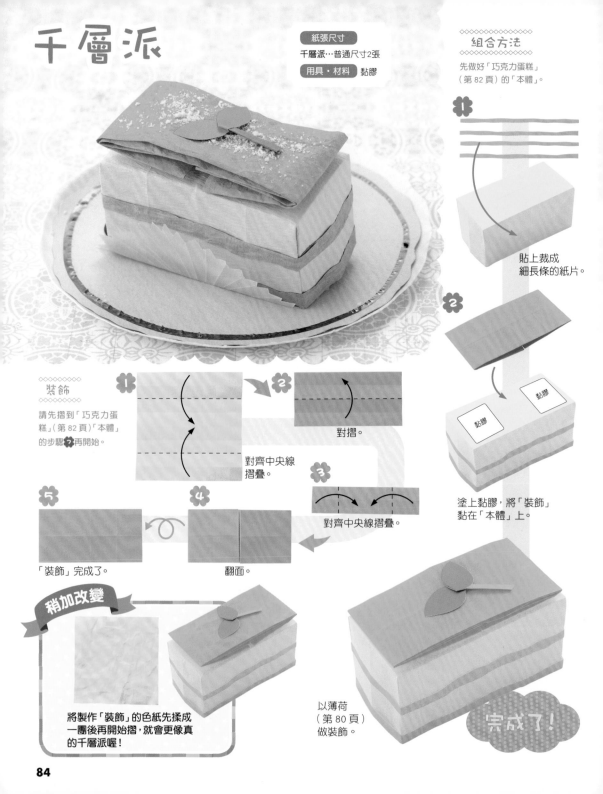

貼上裁成
細長條的紙片。

塗上黏膠，將「裝飾」
黏在「本體」上。

黏膠　黏膠

裝飾

請先摺到「巧克力蛋
糕」（第82頁）「本體」
的步驟❷再開始。

對齊中央線
摺疊。

對摺。

對齊中央線摺疊。

「裝飾」完成了。

翻面。

稍加改變

將製作「裝飾」的色紙先揉成
一團後再開始摺，就會更像真
的千層派喔！

以薄荷
（第80頁）
做裝飾。

完成了！

84

瑪德蓮蛋糕

用具・材料
面紙、膠帶

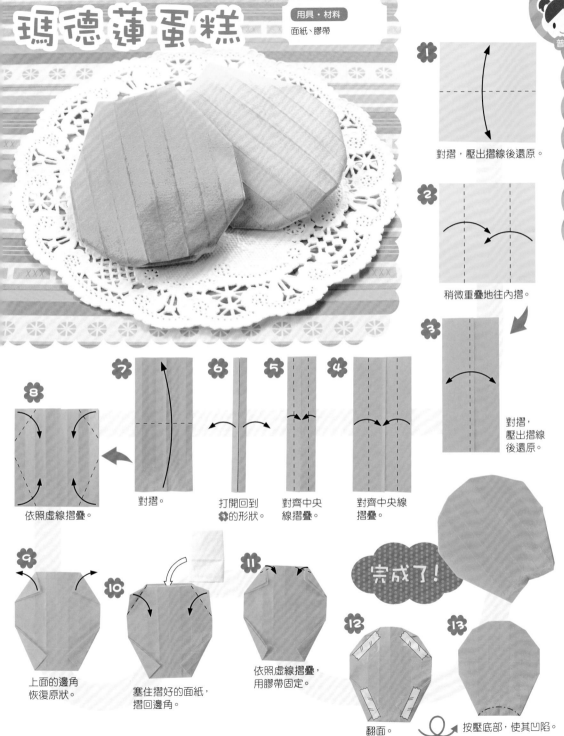

1 對摺，壓出摺線後還原。

2 稍微重疊地往內摺。

3 對摺，壓出摺線後還原。

4 對齊中央線摺疊。

5 對齊中央線摺疊。

6 打開回到❀的形狀。

7 對摺。

8 依照虛線摺疊。

9 上面的邊角恢復原狀。

10 塞住摺好的面紙，摺回邊角。

11 依照虛線摺疊，用膠帶固定。

完成了！

12 翻面。

13 按壓底部，使其凹陷。

85

巧克力

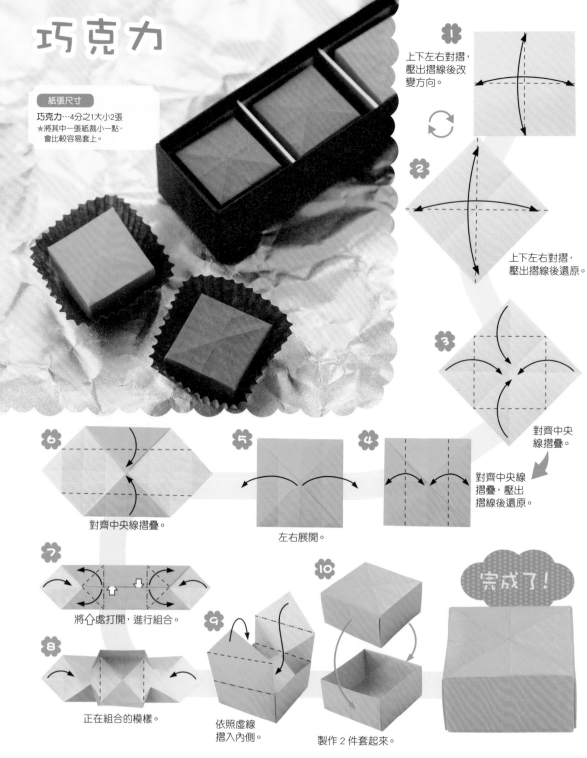

紙張尺寸

巧克力…4分之1大小2張
★將其中一張紙裁小一點，
會比較容易套上。

1 上下左右對摺，
壓出摺線後改
變方向。

2 上下左右對摺，
壓出摺線後還原。

3 對齊中央
線摺疊。

4 對齊中央線
摺疊，壓出
摺線後還原。

5 左右展開。

6 對齊中央線摺疊。

7 將◇處打開，進行組合。

8 正在組合的模樣。

9 依照虛線
摺入內側。

10 製作2件套起來。

完成了！

86

牛奶糖

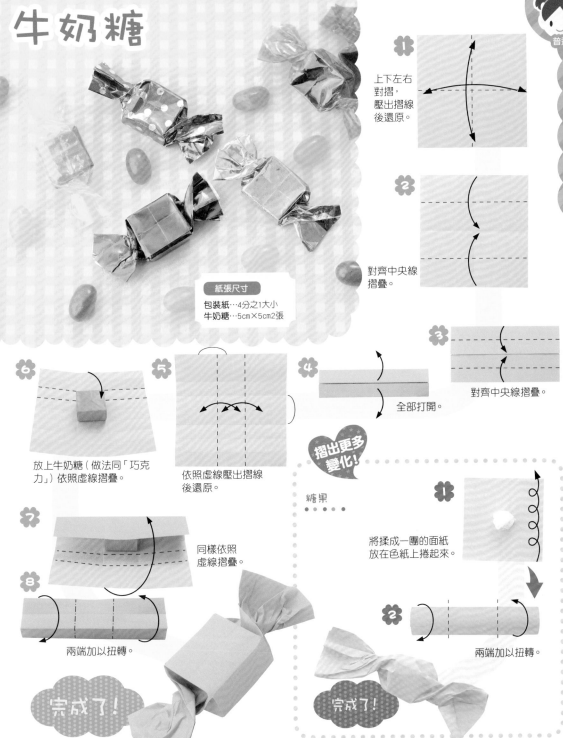

1 上下左右對摺，壓出摺線後還原。

2 對齊中央線摺疊。

3 對齊中央線摺疊。

4 全部打開。

紙張尺寸
包裝紙…4分之1大小
牛奶糖…5cm×5cm2張

6 放上牛奶糖（做法同「巧克力」）依照虛線摺疊。

5 依照虛線壓出摺線後還原。

摺出更多變化！

糖果

7 同樣依照虛線摺疊。

1 將揉成一團的面紙放在色紙上捲起來。

8 兩端加以扭轉。

2 兩端加以扭轉。

完成了！

完成了！

87

冰棒

紙張尺寸

冰棒①
　（本體）…半張，2張
　（木棒）…半張，1張
冰棒②
　（本體）…普通尺寸1張
　（蓋子、木棒）
　…半張，3張

用具・材料

剪刀、美工刀、黏膠、
膠帶、面紙

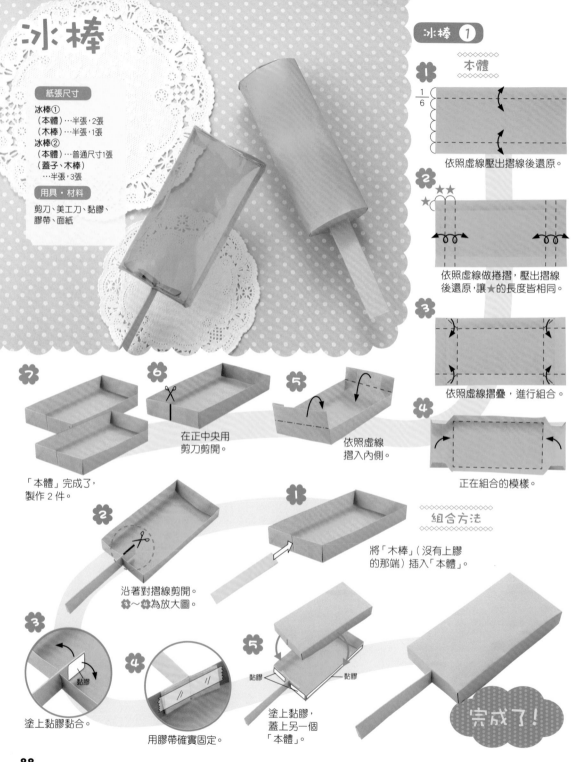

本體

1
依照虛線壓出摺線後還原。

2
依照虛線做捲摺，壓出摺線
後還原，讓★的長度皆相同。

3
依照虛線摺疊，進行組合。

4
正在組合的模樣。

5
依照虛線
摺入內側。

6
在正中央用
剪刀剪開。

7
「本體」完成了，
製作 2 件。

組合方法

1
將「木棒」（沒有上膠
的那端）插入「本體」。

2
沿著對摺線剪開。
❀～❹為放大圖。

3
塗上黏膠黏合。

4
用膠帶確實固定。

5
塗上黏膠，
蓋上另一個
「本體」。

黏膠

黏膠

完成了！

88

冰棒 2　本體

請先摺到「蓋子」的步驟❸再開始。

木棒

困難
冰棒

1 2.5cm / 2.5cm
依照虛線摺疊。

2 3cm　黏膠
塗上黏膠後捲起來插入，做成圓筒狀。

3
「本體」完成了。

1 1/3
捲摺。

2 不上膠　黏膠
塗上黏膠，對摺。

3
「木棒」完成了。

蓋子

1
對摺，壓出摺線後還原。

2
對齊中央線摺疊。

3
對摺。

4
再對摺。

5
依照虛線摺疊立起。

6
翻面。

7
「蓋子」完成了。
製作 2 件，
其中一件在中央
劃出 1.3 cm的切口。

組合方法

1
將「木棒」
（沒有上膠的那端）
插入「蓋子」的
切口中。

2 黏膠
沿著對摺線剪
開，塗上黏膠，
依照虛線黏合。

3
用膠帶確實
固定。

4
將捲好的面紙
塞入「本體」中。

5 黏膠　黏膠
將「蓋子」立起的部分
塗上黏膠，插入「本體」。

完成了！

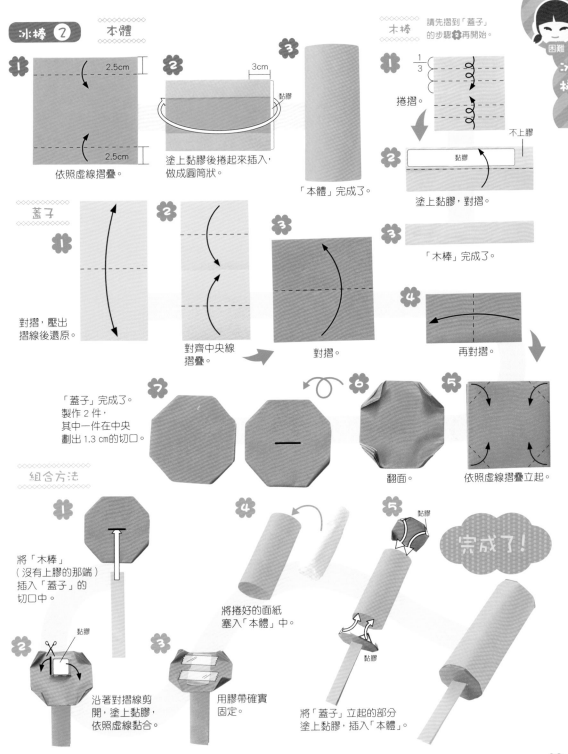

89

下午茶組

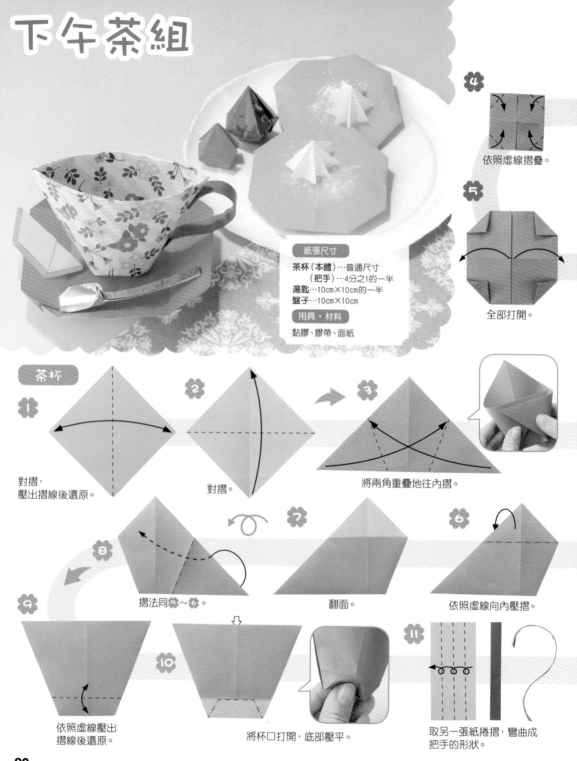

紙張尺寸

茶杯（本體）…普通尺寸
　　　（把手）…4分之1的一半
湯匙…10cm×10cm的一半
盤子…10cm×10cm

用具・材料

黏膠、膠帶、面紙

4
依照虛線摺疊。

5
全部打開。

茶杯

1
對摺，
壓出摺線後還原。

2
對摺。

3
將兩角重疊地往內摺。

6
依照虛線向內壓摺。

7
翻面。

8
摺法同 **6**～**7**。

9
依照虛線壓出
摺線後還原。

10
將杯口打開，底部壓平。

11
取另一張紙捲摺，彎曲成
把手的形狀。

90

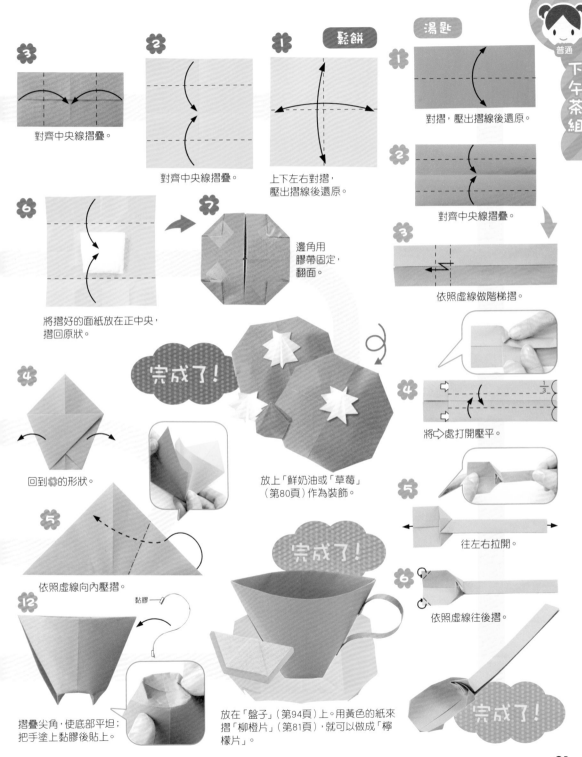

3
對齊中央線摺疊。

2
對齊中央線摺疊。

1 鬆餅
上下左右對摺，
壓出摺線後還原。

湯匙

1
對摺，壓出摺線後還原。

2
對齊中央線摺疊。

6
將摺好的面紙放在正中央，
摺回原狀。

7
邊角用
膠帶固定，
翻面。

3
依照虛線做階梯摺。

4
將⇨處打開壓平。

⅓

完成了！
放上「鮮奶油或「草莓」
（第80頁）作為裝飾。

4
回到❀的形狀。

5
往左右拉開。

5
依照虛線向內壓摺。

6
依照虛線往後摺。

12
黏膠
摺疊尖角，使底部平坦；
把手塗上黏膠後貼上。

完成了！
放在「盤子」（第94頁）上。用黃色的紙來
摺「柳橙片」（第81頁），就可以做成「檸檬片」。

完成了！

午餐組 ①

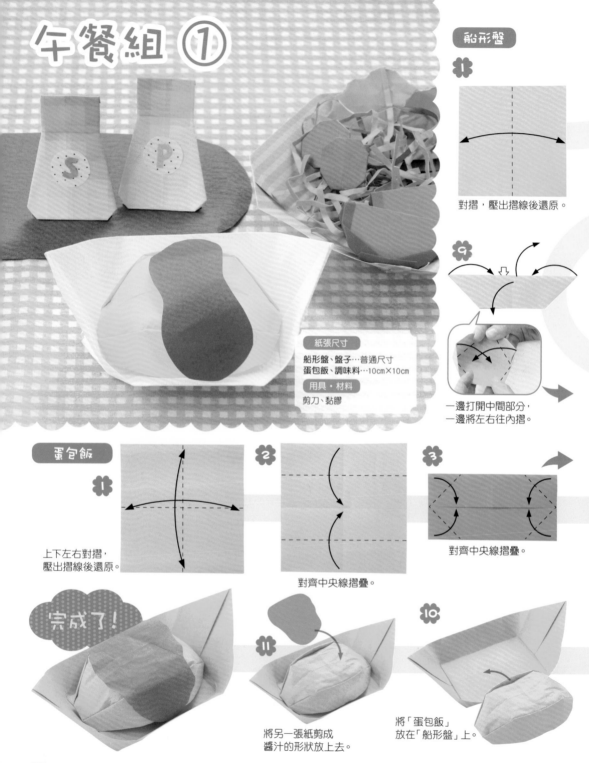

船形盤

1
對摺，壓出摺線後還原。

2
一邊打開中間部分，
一邊將左右往內摺。

紙張尺寸

船形盤、盤子…普通尺寸
蛋包飯、調味料…10cm×10cm

用具・材料

剪刀、黏膠

蛋包飯

1
上下左右對摺，
壓出摺線後還原。

2
對齊中央線摺疊。

3
對齊中央線摺疊。

完成了！

11
將另一張紙剪成
醬汁的形狀放上去。

10
將「蛋包飯」
放在「船形盤」上。

2 對摺。

3 對摺，壓出摺線後還原。

4 對齊中央線摺疊（★只摺上面1張）。

5 上面1張依照虛線摺疊。

6 翻面。

7 對齊中央線摺疊。

8 依照虛線摺疊。

10 依照虛線往後摺。

11 依照虛線壓出摺線後還原。

12 左右打開，使其立起。

完成了！

4 依照虛線摺疊。

5 依照虛線摺疊。

6 從中間打開。

7 整個往外翻開。

9 「蛋包飯」完成了。

8 依照虛線往後摺，整理形狀。

翻過來就成為「小船」了。

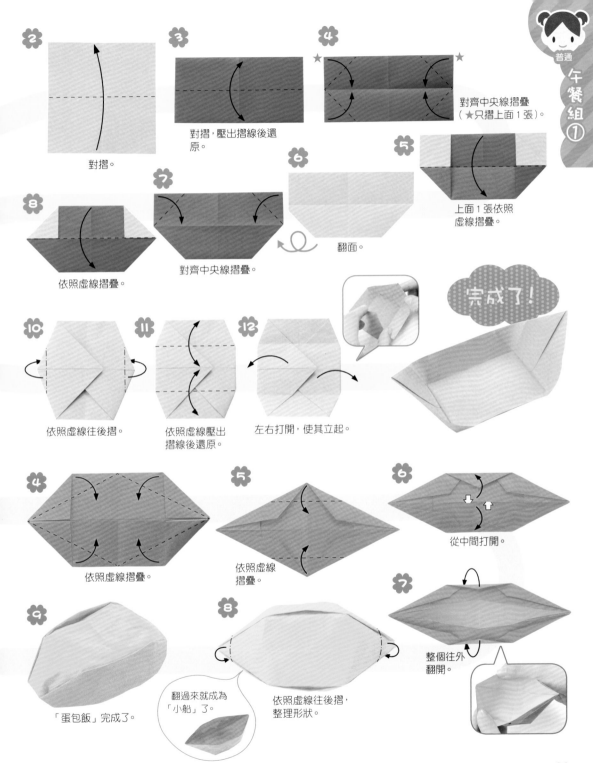

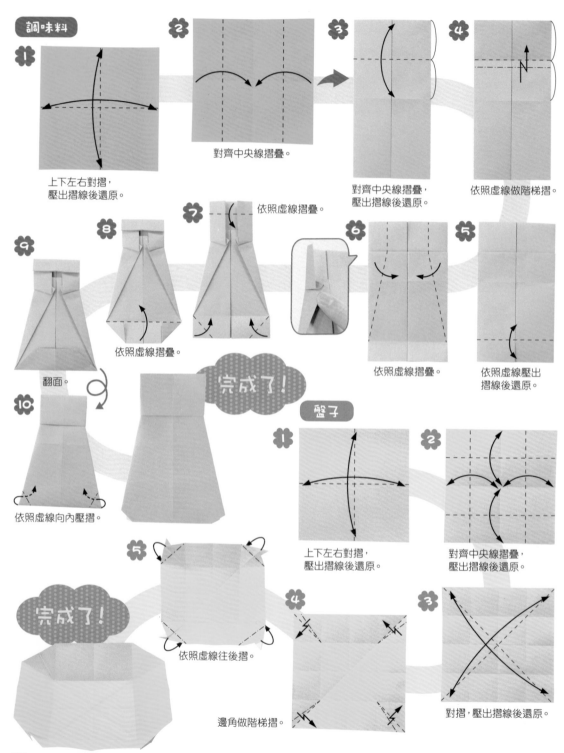

調味料

1. 上下左右對摺，壓出摺線後還原。

2. 對齊中央線摺疊。

3. 對齊中央線摺疊，壓出摺線後還原。

4. 依照虛線做階梯摺。

5. 依照虛線壓出摺線後還原。

6. 依照虛線摺疊。

7. 依照虛線摺疊。

8. 依照虛線摺疊。

9. 翻面。

完成了！

10. 依照虛線向內壓摺。

盤子

1. 上下左右對摺，壓出摺線後還原。

2. 對齊中央線摺疊，壓出摺線後還原。

3. 對摺，壓出摺線後還原。

4. 邊角做階梯摺。

5. 依照虛線往後摺。

完成了！

摺出更多變化！

來做沙拉吧！

洋蔥圈…普通尺寸裁成細條
生菜、番茄、高麗菜絲…4分之1大小

洋蔥圈

1 依照虛線摺疊。

黏膠

2 塗上黏膠，做成圈環。

完成了！

將紙捏皺。

生菜

1 對摺。

2 依照虛線摺疊。

3 依照虛線摺疊。

4

5 撕成葉片的形狀。

番茄

1 對摺，壓出摺線後還原。

2 捲摺。

3 往後對摺。

完成了！

4 上面1張依照虛線摺疊。

5 捲摺。

完成了！

6 背面的摺法也同 **4**～**5**。

完成了！

蘆筍（第110頁）。

櫻桃蘿蔔。摺法同「鬆餅」（第91頁）。
5cm×5cm。

高麗菜絲

1 將綠色的紙貼合。

2 將紙捏皺，用剪刀剪成細絲。

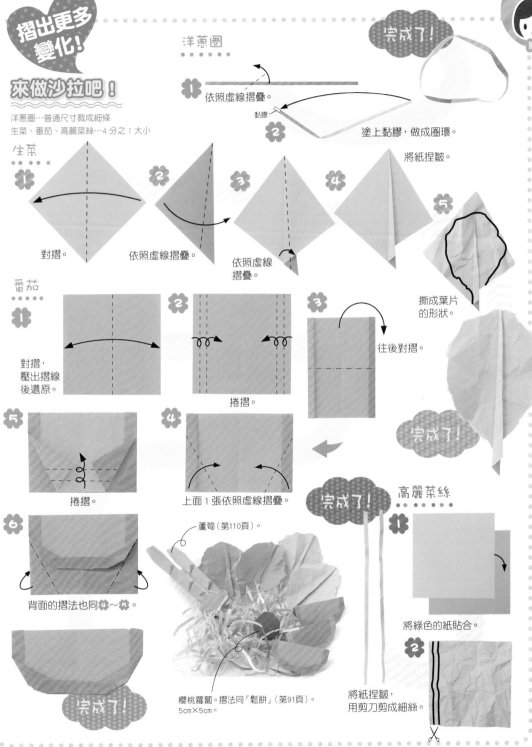

午餐組 ②

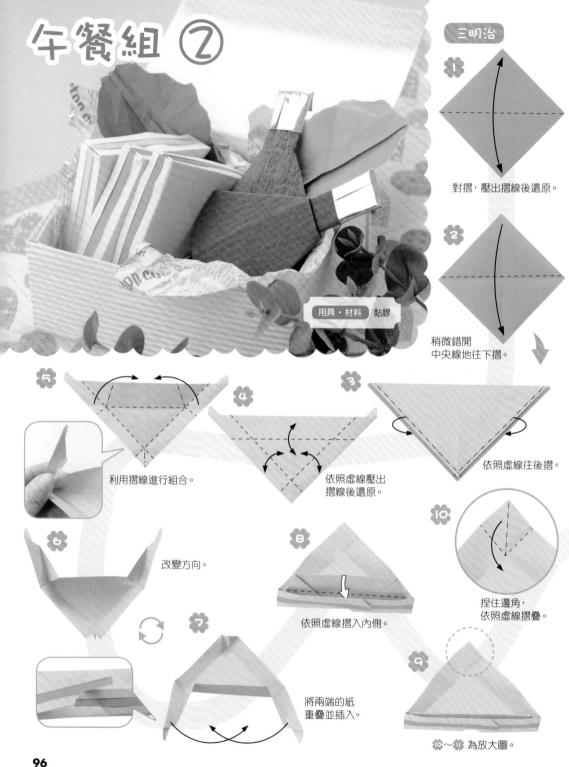

三明治

1. 對摺，壓出摺線後還原。

2. 稍微錯開中央線地往下摺。

3. 依照虛線往後摺。

4. 依照虛線壓出摺線後還原。

5. 利用摺線進行組合。

6. 改變方向。

7. 將兩端的紙重疊並插入。

8. 依照虛線摺入內側。

9.

10. 捏住邊角，依照虛線摺疊。

⑩～⑪ 為放大圖。

炸雞

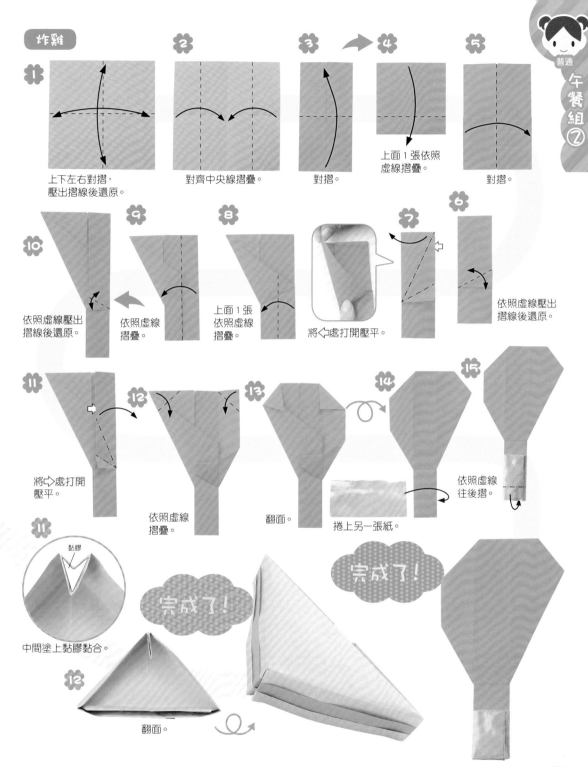

1 上下左右對摺，壓出摺線後還原。

2 對齊中央線摺疊。

3 對摺。

4 上面1張依照虛線摺疊。

5 對摺。

6 依照虛線壓出摺線後還原。

7 將⤵處打開壓平。

8 上面1張依照虛線摺疊。

9 依照虛線摺疊。

10 依照虛線壓出摺線後還原。

11 將⤵處打開壓平。

11 中間塗上黏膠黏合。
黏膠

12 依照虛線摺疊。

12 翻面。

13 翻面。

14 捲上另一張紙。

15 依照虛線往後摺。

完成了！

完成了！

壽司

◇◇◇◇◇◇◇◇◇◇◇◇
蝦子
◇◇◇◇◇◇◇◇◇◇◇◇

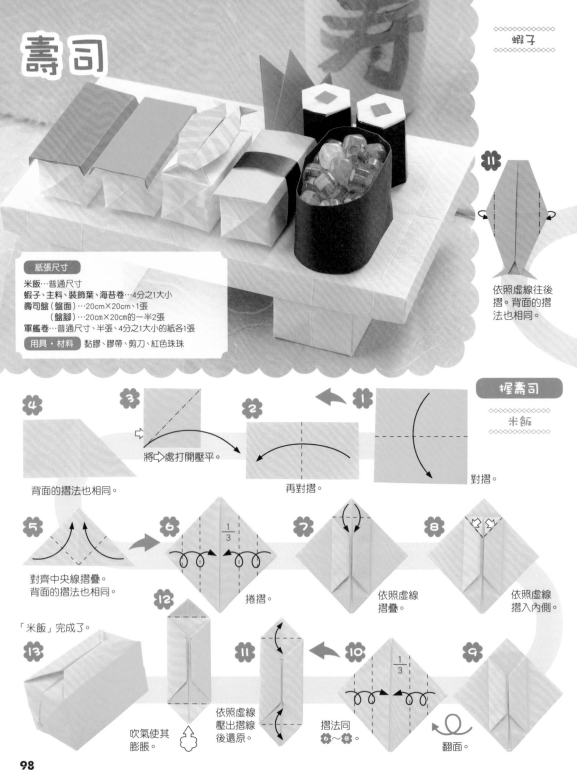

紙張尺寸

米飯…普通尺寸
蝦子、主料、裝飾葉、海苔卷…4分之1大小
壽司盤（盤面）…20cm×20cm、1張
　　　　（盤腳）…20cm×20cm的一半2張
軍艦卷…普通尺寸、半張、4分之1大小的紙各1張

用具・材料 黏膠、膠帶、剪刀、紅色珠珠

11

依照虛線往後
摺。背面的摺
法也相同。

握壽司

◇◇◇◇◇◇◇◇◇◇◇◇
米飯
◇◇◇◇◇◇◇◇◇◇◇◇

4

背面的摺法也相同。

3

將⇨處打開壓平。

2

再對摺。

1

對摺。

5

對齊中央線摺疊。
背面的摺法也相同。

6

1/3

捲摺。

7

依照虛線
摺疊。

8

依照虛線
摺入內側。

12

「米飯」完成了。

13

吹氣使其
膨脹。

11

依照虛線
壓出摺線
後還原。

10

1/3

摺法同
6～8

9

翻面。

98

❶ 對摺。

❷ 再對摺。

❸ 將⧖處打開壓平。

❹ 背面的摺法也相同。

❺ 依照虛線壓出摺線後還原。

❻ 將⧖處打開壓平。

❼ 背面的摺法也相同。

❽ 依照虛線向內壓摺。

❾ 將後面的紙往下摺。

❿ 依照虛線往後摺。

⓬ 「蝦子」完成了。

組合方法

❶ 將「米飯」的中間打開，插入「蝦子」。

完成了！

❷ 正在插入的模樣。

主料

❶ 上下左右對摺，壓出摺線後還原。

❷ 依照虛線摺疊。

❸ 對齊中央線摺疊。

❹ 依照虛線摺疊。翻面。

完成了！

❼ 捲上海苔，在下方黏合。

❻

13cm

1.5cm

❺ 「主料」完成了。

將「主料」放在「米飯」上。準備好作為海苔的紙。

捲上海苔，就成了「玉子燒握壽司」了。用紅色或橘色的紙來製作主料，就會變成生魚片喔！

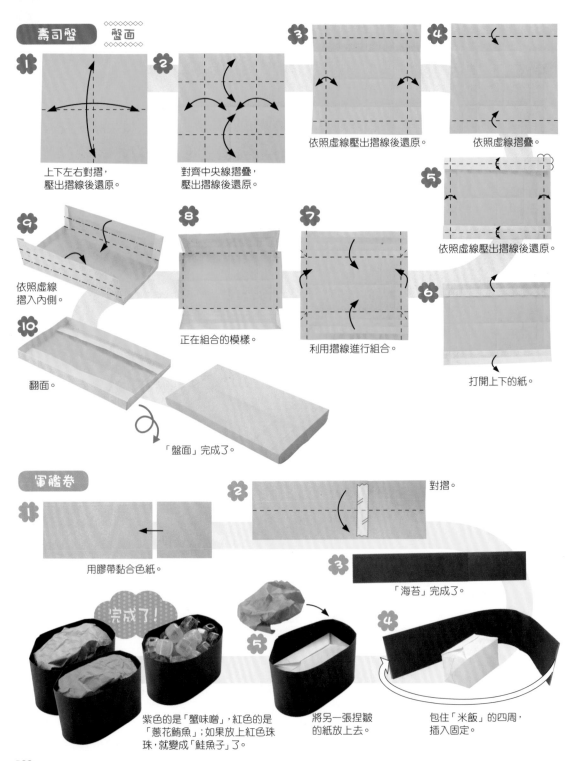

壽司盤 盤面

1 上下左右對摺,壓出摺線後還原。

2 對齊中央線摺疊,壓出摺線後還原。

3 依照虛線壓出摺線後還原。

4 依照虛線摺疊。

5 依照虛線壓出摺線後還原。

6 打開上下的紙。

7 利用摺線進行組合。

8 正在組合的模樣。

9 依照虛線摺入內側。

10 翻面。

「盤面」完成了。

軍艦卷

1 用膠帶黏合色紙。

2 對摺。

3 「海苔」完成了。

4 包住「米飯」的四周,插入固定。

5 將另一張捏皺的紙放上去。

完成了!

紫色的是「蟹味噌」,紅色的是「蔥花鮪魚」;如果放上紅色珠珠,就變成「鮭魚子」了。

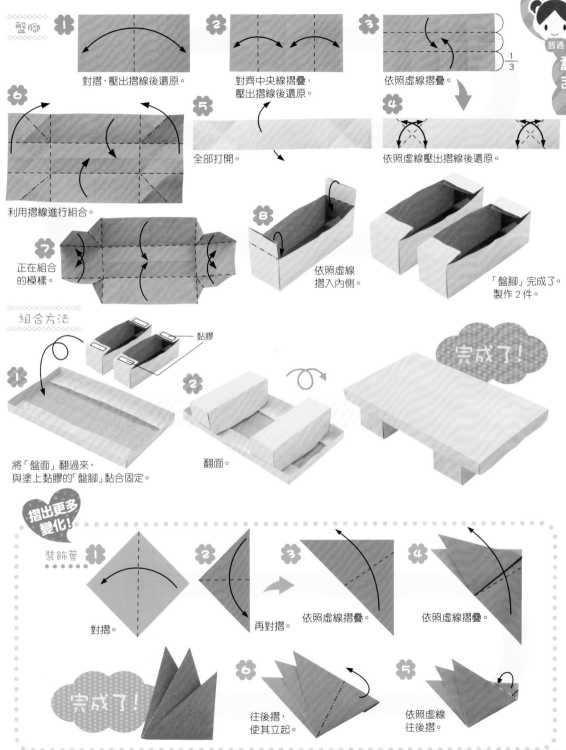

盤腳

1 對摺,壓出摺線後還原。

2 對齊中央線摺疊,壓出摺線後還原。

3 依照虛線摺疊。 1/3

4 依照虛線壓出摺線後還原。

5 全部打開。

6 利用摺線進行組合。

7 正在組合的模樣。

8 依照虛線摺入內側。

「盤腳」完成了。製作2件。

組合方法

黏膠

1 將「盤面」翻過來,與塗上黏膠的「盤腳」黏合固定。

2 翻面。

完成了!

摺出更多變化!

裝飾葉

1 對摺。

2 再對摺。

3 依照虛線摺疊。

4 依照虛線摺疊。

5 依照虛線往後摺。

6 往後摺,使其立起。

完成了!

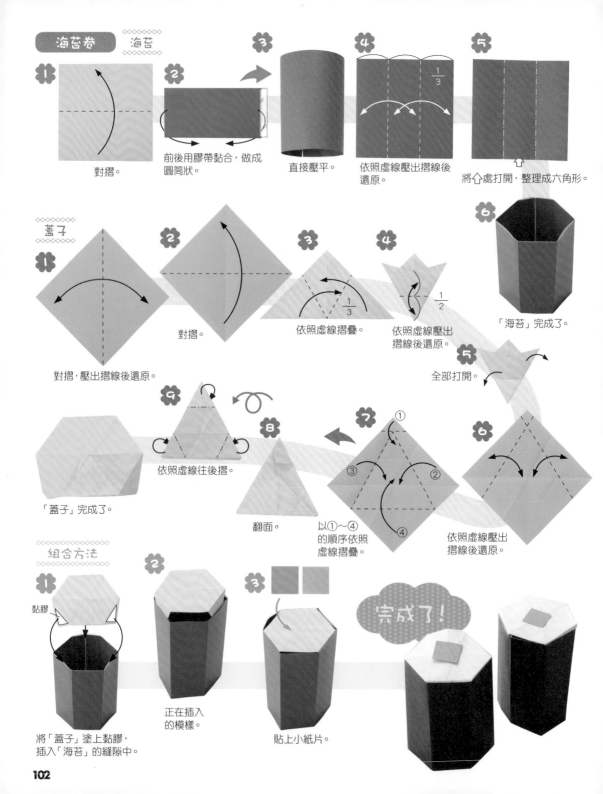

海苔卷　海苔

1 對摺。

2 前後用膠帶黏合，做成圓筒狀。

3 直接壓平。

4 依照虛線壓出摺線後還原。 1/3

5 將仚處打開，整理成六角形。

6 「海苔」完成了。

蓋子

1 對摺，壓出摺線後還原。

2 對摺。

3 依照虛線摺疊。 1/3

4 依照虛線壓出摺線後還原。 1/2

5 全部打開。

6 依照虛線壓出摺線後還原。

7 以①～④的順序依照虛線摺疊。

8 翻面。

9 依照虛線往後摺。

「蓋子」完成了。

組合方法

1 黏膠　將「蓋子」塗上黏膠，插入「海苔」的縫隙中。

2 正在插入的模樣。

3 貼上小紙片。

完成了！

糕點製作

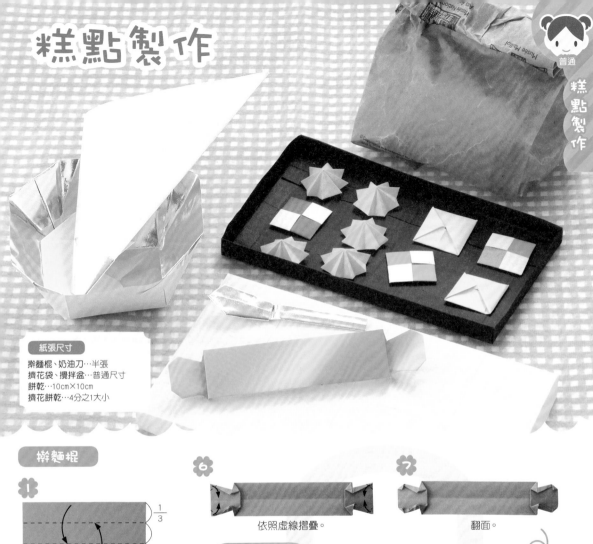

紙張尺寸

擀麵棍、奶油刀…半張
擠花袋、攪拌盆…普通尺寸
餅乾…10cm×10cm
擠花餅乾…4分之1大小

擀麵棍

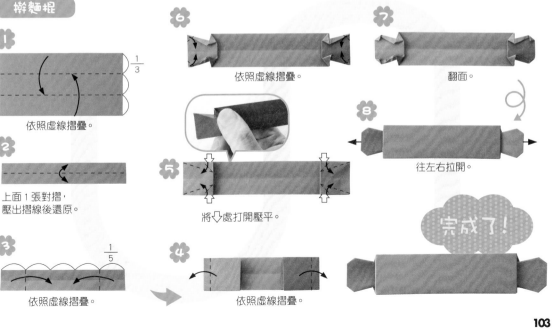

1
依照虛線摺疊。

2
上面1張對摺，
壓出摺線後還原。

3
依照虛線摺疊。

4
依照虛線摺疊。

5
將⬇處打開壓平。

6
依照虛線摺疊。

7
翻面。

8
往左右拉開。

完成了！

103

1
對摺，壓出摺線後還原。

2
對齊中央線摺疊。

3
$\frac{1}{3}$
依照虛線做階梯摺。

4
$\frac{1}{3}$
依照虛線摺疊。

5
依照虛線摺疊。

6
依照虛線摺疊。

7
翻面。

8
做階梯摺，
壓出摺線後稍微拉開。

完成了！

餅乾

1
上下左右對摺，
壓出摺線後還原。

2
對齊中央線摺疊。

3
對齊中央線摺疊。

4
依照虛線摺疊。

5
依照虛線摺疊。

6
依照虛線摺疊。

7
依照虛線摺入內側。

8
依照虛線摺疊。

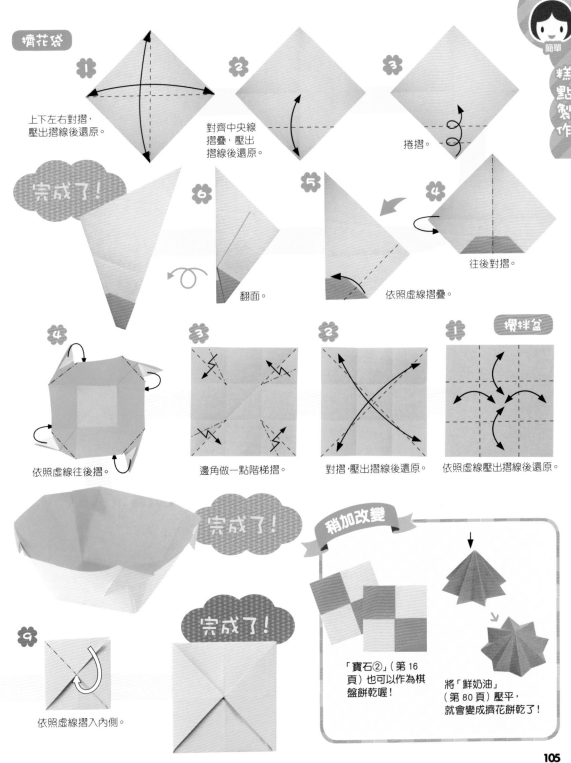

擠花袋

1 上下左右對摺，壓出摺線後還原。

2 對齊中央線摺疊，壓出摺線後還原。

3 捲摺。

4 往後對摺。

5 依照虛線摺疊。

6 翻面。

完成了！

攪拌盆

1 依照虛線壓出摺線後還原。

2 對摺，壓出摺線後還原。

3 邊角做一點階梯摺。

4 依照虛線往後摺。

完成了！

9 依照虛線摺入內側。

完成了！

稍加改變

「寶石②」（第16頁）也可以作為棋盤餅乾喔！

將「鮮奶油」（第80頁）壓平，就會變成擠花餅乾了！

廚房用具

紙張尺寸

隔熱手套、杓子、菜刀…普通尺寸
鍋子（本體、鍋蓋）
　…20cm×20cm2張
　（鍋蓋的把手）…5cm×5cm

用具・材料

黏膠、膠帶

隔熱手套

1 上下左右對摺，
壓出摺線後還原。

2 對齊中央線摺疊。

3 對摺。

4 上面1張依照
虛線摺疊。

5 依照虛線摺疊。

6 翻面。

完成了！

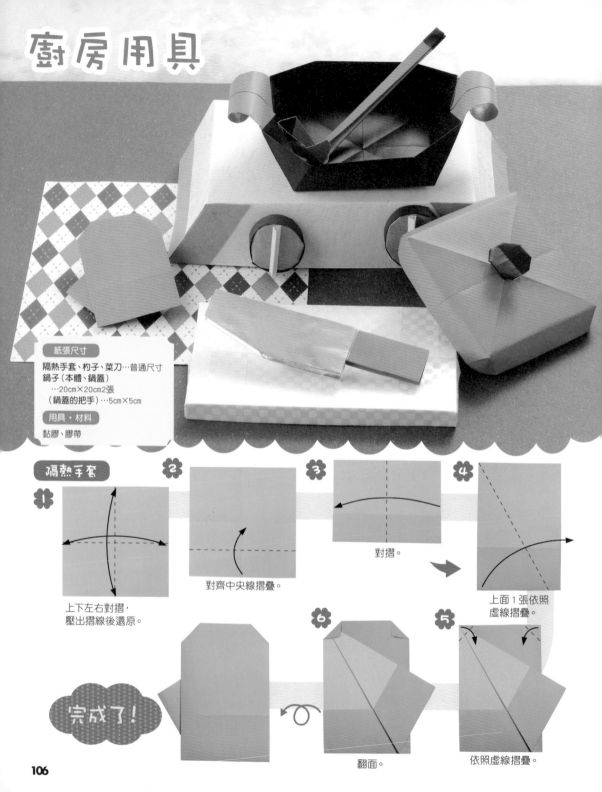

杓子

1. 上下左右對摺，壓出摺線後還原。

2. 對齊中央線摺疊。

3. 對齊中央線摺疊。

4. 翻面。

5. 依照虛線壓出摺線後還原。

6. 捲摺。

7. 翻面。

8. 對齊中央線摺疊。

9. 對齊中央線摺疊。

10. 中間打開。

11. 稍微打開一點。

12. 塗上黏膠黏合。

黏膠

往後摺，整理形狀。

完成了！

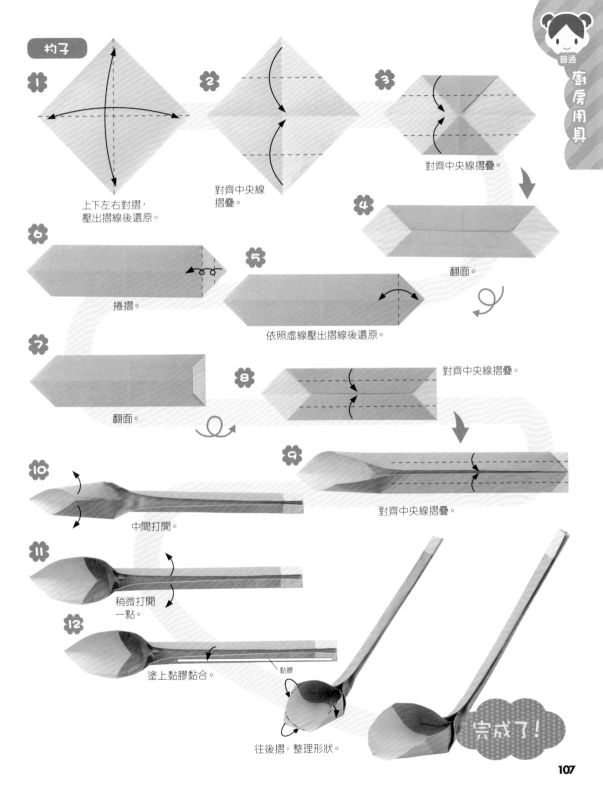

鍋子

本體

1 對摺。

2 再對摺。

3 將◁處打開壓平。

4 背面的摺法也相同。

11 往後捲摺。

10 邊角對齊
邊線摺疊。

12 「本體」完成了。

鍋蓋

請先摺到「本體」的步驟4再開始。

1 依照虛線向內壓摺。
背面的摺法也相同。

2 摺法同「本體」的4～10。

3 整體摺向內側。

4 往內捲摺。

5 翻面。

6 摺出「瑪格麗特」的「花蕊」
（第120頁），底部稍微反摺，
塗上黏膠黏在鍋蓋上。

黏膠

7 「鍋蓋」完成了。

完成了！

將「鍋蓋」蓋在「本體」上。

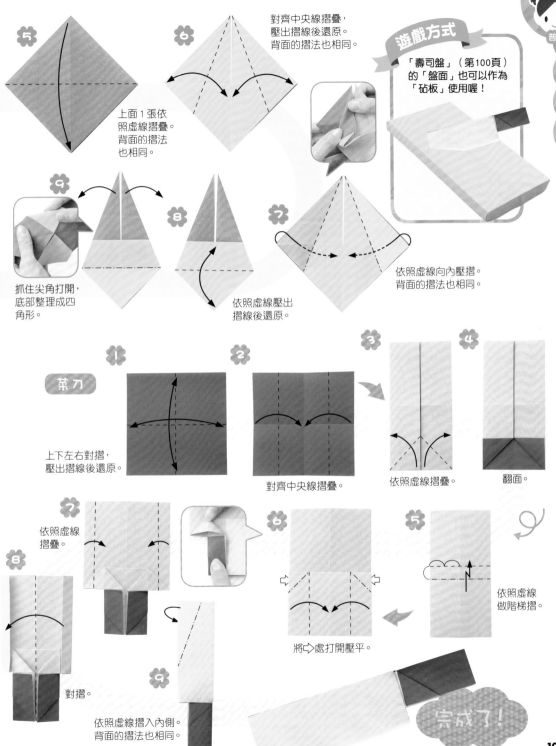

廚房用具

⑤ 上面1張依照虛線摺疊。背面的摺法也相同。

⑥ 對齊中央線摺疊，壓出摺線後還原。背面的摺法也相同。

遊戲方式

「壽司盤」（第100頁）的「盤面」也可以作為「砧板」使用喔！

⑨ 抓住尖角打開，底部整理成四角形。

⑧ 依照虛線壓出摺線後還原。

⑦ 依照虛線向內壓摺。背面的摺法也相同。

菜刀

① 上下左右對摺，壓出摺線後還原。

② 對齊中央線摺疊。

③ 依照虛線摺疊。

④ 翻面。

⑦ 依照虛線摺疊。

⑧ 對摺。

⑥ 將⇨處打開壓平。

⑤ 依照虛線做階梯摺。

⑨ 依照虛線摺入內側。背面的摺法也相同。

完成了！

109

蔬菜

紙張尺寸

蘆筍…4分之1大小（縱長）
豌豆（豆莢）…半張
　　（豆子）…4分之1的一半

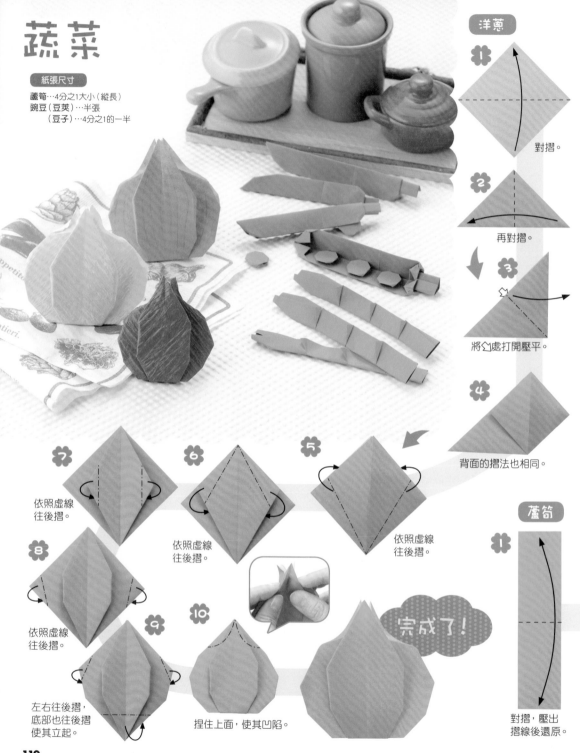

洋蔥

1 對摺。

2 再對摺。

3 將⌂處打開壓平。

4 背面的摺法也相同。

5 依照虛線往後摺。

6 依照虛線往後摺。

7 依照虛線往後摺。

8 依照虛線往後摺。

9 左右往後摺，底部也往後摺使其立起。

10 捏住上面，使其凹陷。

完成了！

蘆筍

1 對摺，壓出摺線後還原。

豌豆

完成了！

1 上下左右對摺，壓出摺線後還原。

2 對齊中央線摺疊。

3 對齊中央線摺疊。

4 依照虛線摺疊。 $\frac{1}{3}$

5 將⇩處打開壓平。

6 對摺。

7 依照虛線摺入內側。背面也相同。

8 依照虛線摺入內側。背面也相同。

9 依照虛線摺入內側。背面也相同。

打開，裡面放入「豆子」。「豆子」的摺法同「冰棒②」的「蓋子」（第89頁）。

2 依照虛線做階梯摺。

3 依照虛線摺疊。

4 依照虛線摺疊。

5 依照虛線摺疊。

6 上面稍微往左右拉開。

7 依照虛線往後摺。

完成了！

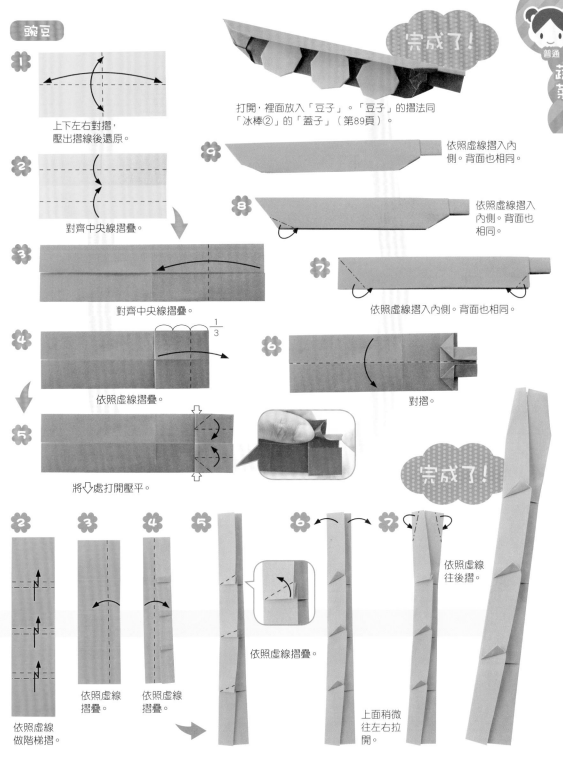

水果

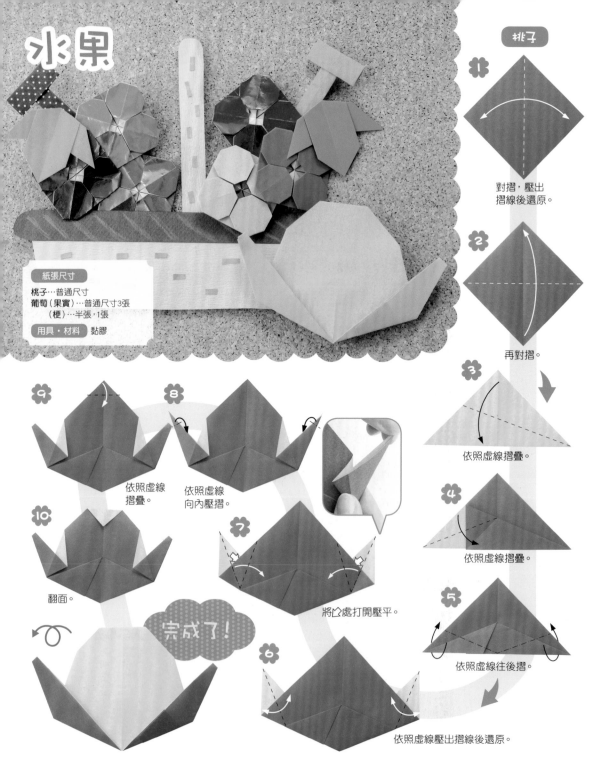

紙張尺寸
桃子…普通尺寸
葡萄（果實）…普通尺寸3張
　　（梗）…半張，1張
用具・材料 黏膠

桃子

1 對摺，壓出摺線後還原。

2 再對摺。

3 依照虛線摺疊。

4 依照虛線摺疊。

5 依照虛線往後摺。

6 依照虛線壓出摺線後還原。

7 將凹處打開壓平。

8 依照虛線向內壓摺。

9 依照虛線摺疊。

10 翻面。

完成了！

112

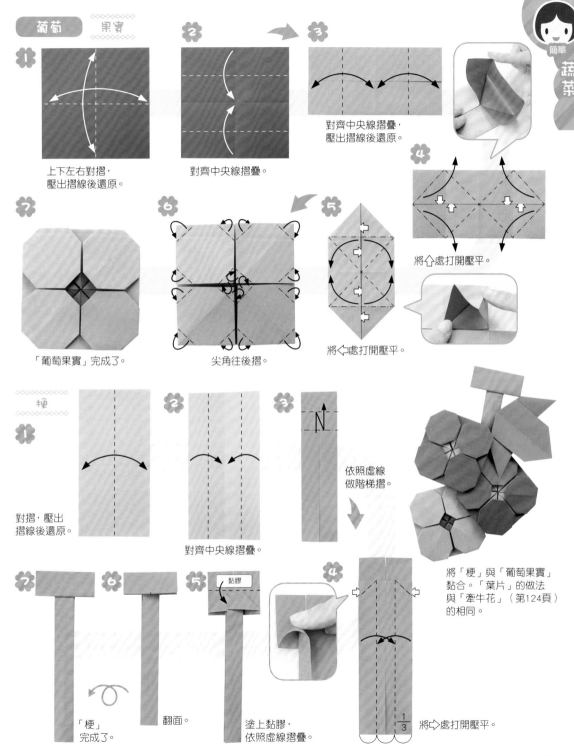

113

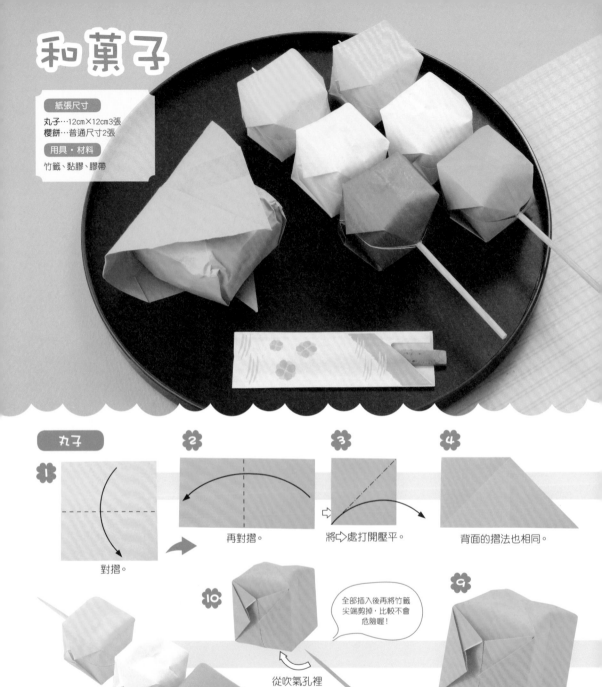

和菓子

紙張尺寸
丸子…12cm×12cm3張
櫻餅…普通尺寸2張
用具・材料
竹籤、黏膠、膠帶

丸子

1
對摺。

2
再對摺。

3
將 ⇨ 處打開壓平。

4
背面的摺法也相同。

10
從吹氣孔裡
插入竹籤。

全部插入後再將竹籤
尖端剪掉，比較不會
危險喔！

9
「丸子」完成了。製作3件。

完成了！

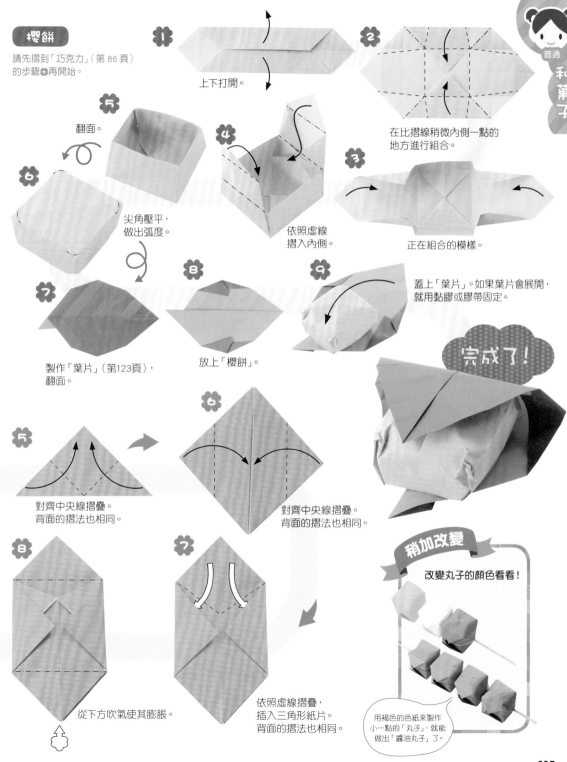

櫻餅

請先摺到「巧克力」（第86頁）的步驟⑧再開始。

1 上下打開。

2 在比摺線稍微內側一點的地方進行組合。

3 正在組合的模樣。

4 依照虛線摺入內側。

5 翻面。

6 尖角壓平，做出弧度。

7 製作「葉片」（第123頁），翻面。

8 放上「櫻餅」。

9 蓋上「葉片」。如果葉片會展開，就用黏膠或膠帶固定。

完成了！

5 對齊中央線摺疊。背面的摺法也相同。

6 對齊中央線摺疊。背面的摺法也相同。

7 依照虛線摺疊，插入三角形紙片。背面的摺法也相同。

8 從下方吹氣使其膨脹。

稍加改變

改變丸子的顏色看看！

用褐色的色紙來製作小一點的「丸子」，就能做出「醬油丸子」了。

鬱金香

用具‧材料 黏膠、膠帶

1 上下左右對摺，
壓出摺線後還原。

2

「葉片」完成了。

花朵

1 對摺，壓出
摺線後還原。

2 再對摺。

3 依照虛線摺疊。

花苞

1 對摺，壓出
摺線後還原。

2 再對摺。

3 依照虛線摺疊。

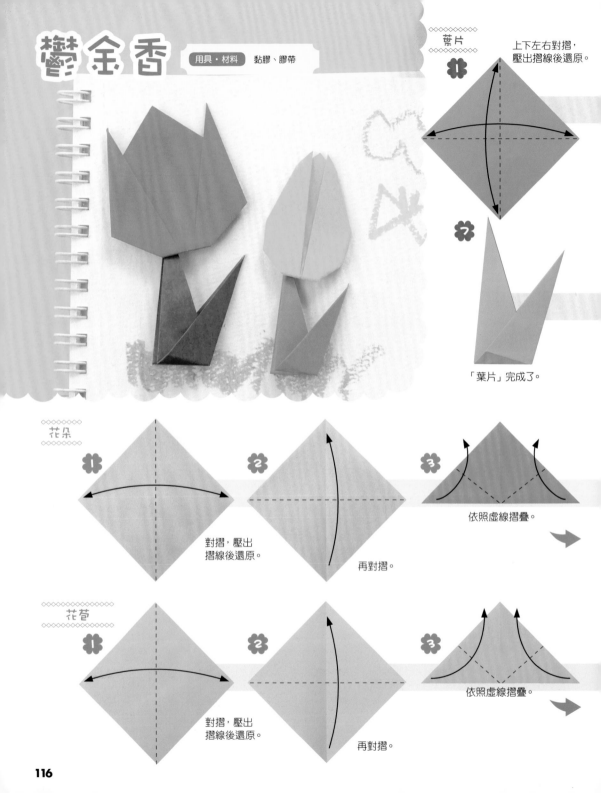

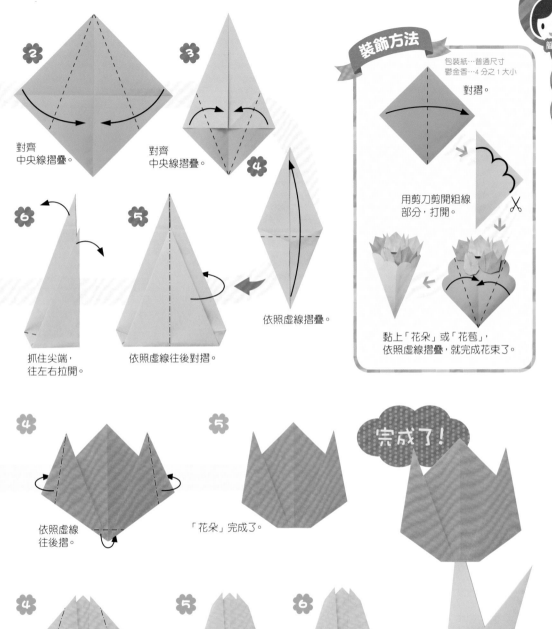

② 對齊
中央線摺疊。

③ 對齊
中央線摺疊。

④ 依照虛線摺疊。

⑤ 依照虛線往後對摺。

⑥ 抓住尖端,
往左右拉開。

裝飾方法

包裝紙…普通尺寸
鬱金香…4分之1大小

對摺。

用剪刀剪開粗線
部分,打開。

黏上「花朵」或「花苞」,
依照虛線摺疊,就完成花束了。

④ 依照虛線
往後摺。

⑤ 「花朵」完成了。

完成了!

④ 依照虛線
往後摺。

⑤ 依照虛線
往後摺。

⑥ 「花苞」完成了。

在「葉片」的末端塗上
黏膠,黏上「花朵」或
「花苞」。

櫻花

| 紙張尺寸 | 普通尺寸 5 張 |
| 用具・材料 | 黏膠 |

*原案：中野光枝

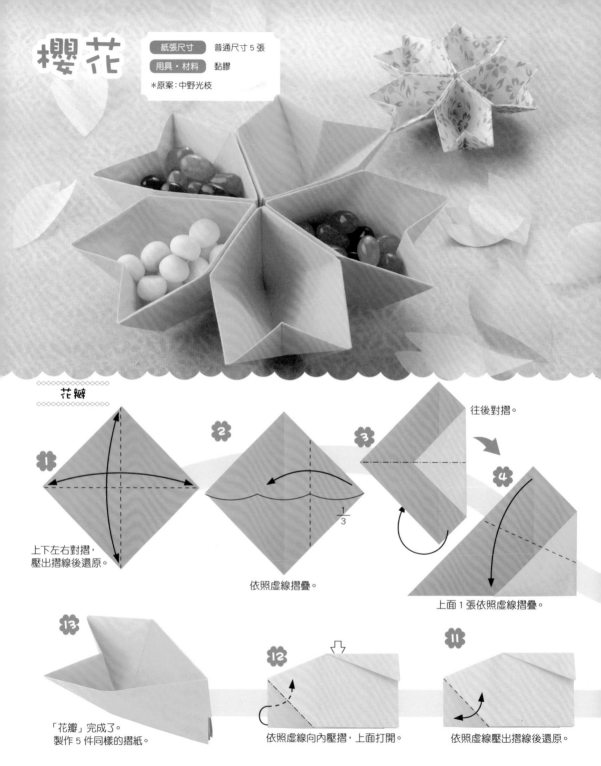

◇◇◇◇◇◇ 花瓣 ◇◇◇◇◇◇

1 上下左右對摺，
壓出摺線後還原。

2 依照虛線摺疊。
$\frac{1}{3}$

3 往後對摺。

4 上面 1 張依照虛線摺疊。

13 「花瓣」完成了。
製作 5 件同樣的摺紙。

12 依照虛線向內壓摺，上面打開。

11 依照虛線壓出摺線後還原。

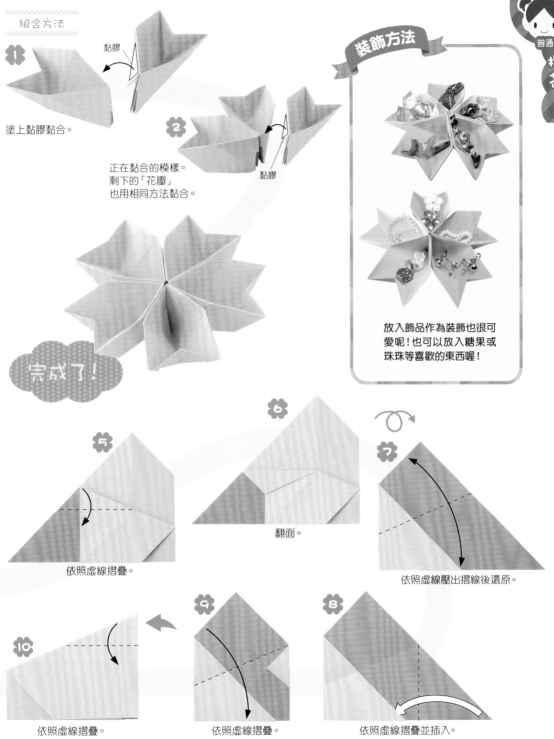

組合方法

① 塗上黏膠黏合。

黏膠

② 正在黏合的模樣。
剩下的「花瓣」
也用相同方法黏合。

黏膠

完成了！

裝飾方法

放入飾品作為裝飾也很可
愛呢！也可以放入糖果或
珠珠等喜歡的東西喔！

⑤ 依照虛線摺疊。

⑥ 翻面。

⑦ 依照虛線壓出摺線後還原。

⑩ 依照虛線摺疊。

⑨ 依照虛線摺疊。

⑧ 依照虛線摺疊並插入。

119

瑪格麗特

1

對摺,壓出摺線後還原。

紙張尺寸

花瓣…10 cm×10 cm 8 張
花蕊…4 分之 1 大小

用具・材料 黏膠

花蕊

1

上下左右對摺,
壓出摺線後還原。

4

依照虛線摺疊。

3

$\frac{1}{3}$

依照虛線壓出
摺線後還原。

2

$\frac{1}{3}$

依照虛線摺疊。

5

將 ⬇ 處打開壓平。

7

右側的摺法也同 **4**~**5**。

「花蕊」完成了。

6

依照虛線摺疊。

8

上面 1 張立起來。

9

翻面。

120

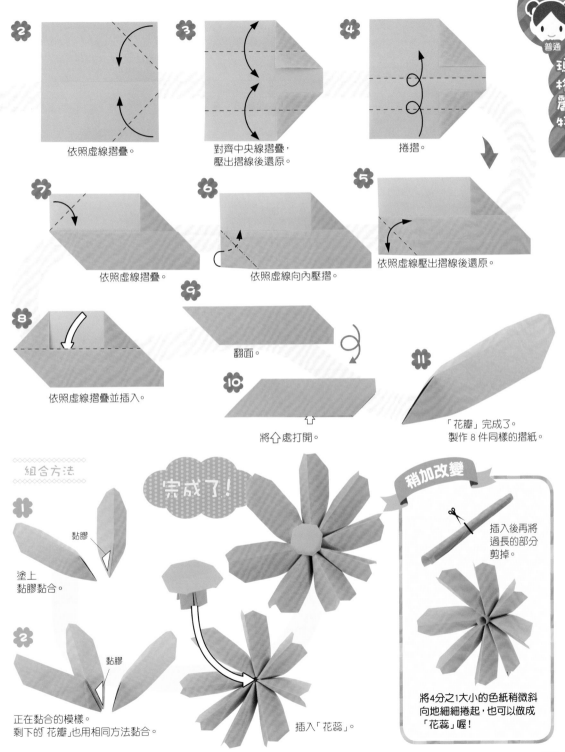

2 依照虛線摺疊。

3 對齊中央線摺疊，壓出摺線後還原。

4 捲摺。

7 依照虛線摺疊。

6 依照虛線向內壓摺。

5 依照虛線壓出摺線後還原。

8 依照虛線摺疊並插入。

9 翻面。

10 將△處打開。

11 「花瓣」完成了。製作8件同樣的摺紙。

組合方法

完成了！

稍加改變

1 塗上黏膠黏合。
黏膠

2 正在黏合的模樣。
剩下的「花瓣」也用相同方法黏合。
黏膠

插入「花蕊」。

插入後再將過長的部分剪掉。

將4分之1大小的色紙稍微斜向地細細捲起，也可以做成「花蕊」喔！

121

向日葵

紙張尺寸
花朵…普通尺寸
種籽、葉片…4分之1大小

用具・材料　黏膠

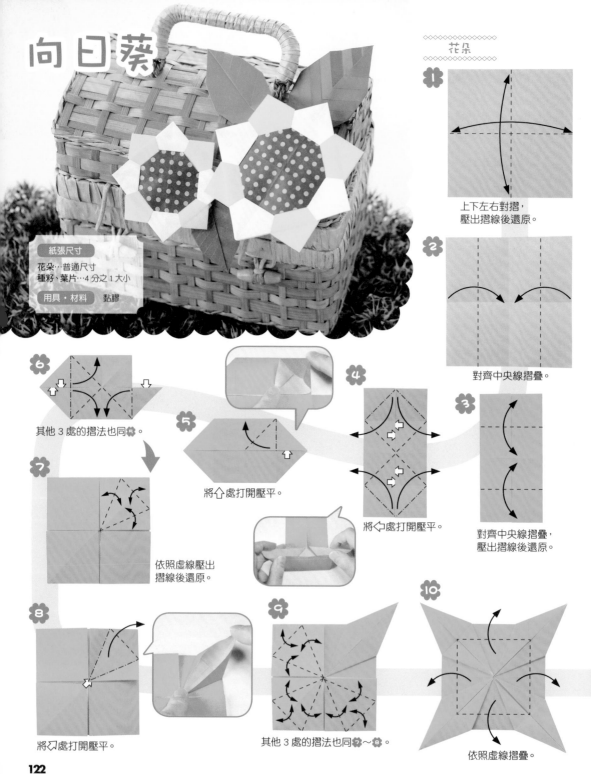

花朵

1 上下左右對摺，
壓出摺線後還原。

2 對齊中央線摺疊。

3 對齊中央線摺疊，
壓出摺線後還原。

4 將↙處打開壓平。

5 將↑處打開壓平。

6 其他 3 處的摺法也同 4 。

7 依照虛線壓出
摺線後還原。

8 將↙處打開壓平。

9 其他 3 處的摺法也同 7 ～ 8 。

10 依照虛線摺疊。

葉片

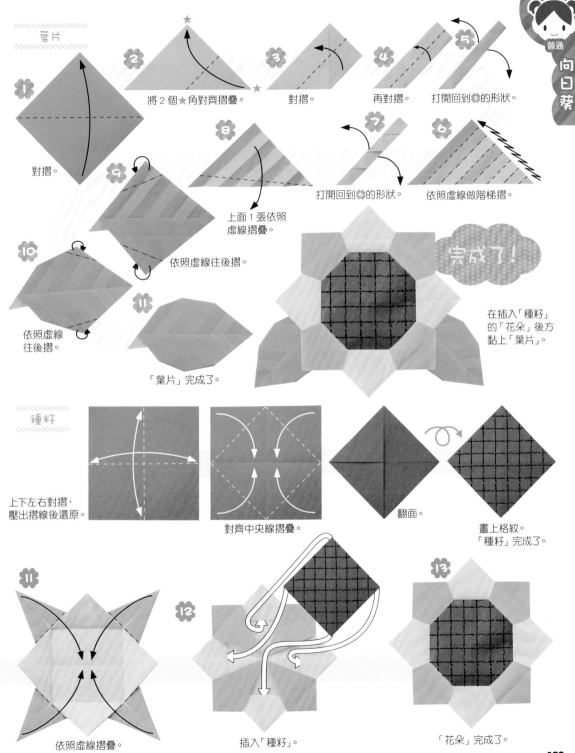

1. 對摺。

2. 將2個★角對齊摺疊。

3. 對摺。

4. 再對摺。

5. 打開回到❀的形狀。

6. 依照虛線做階梯摺。

7. 打開回到❀的形狀。

8. 上面1張依照虛線摺疊。

9. 依照虛線往後摺。

10. 依照虛線往後摺。

11. 「葉片」完成了。

完成了！

在插入「種籽」的「花朵」後方黏上「葉片」。

種籽

上下左右對摺，壓出摺線後還原。

對齊中央線摺疊。

翻面。

畫上格紋。「種籽」完成了。

11. 依照虛線摺疊。

12. 插入「種籽」。

13. 「花朵」完成了。

123

牽牛花

紙張尺寸
花朵…普通尺寸　葉片…4分之1大小

用具・材料　黏膠

1 對摺，壓出摺線後還原。

2 對摺。

3 依照虛線摺疊。

4 依照虛線摺疊。

5 依照虛線摺疊。

6 依照虛線摺疊。

7 依照虛線摺疊。

8 翻面。

9 「葉片」完成了。

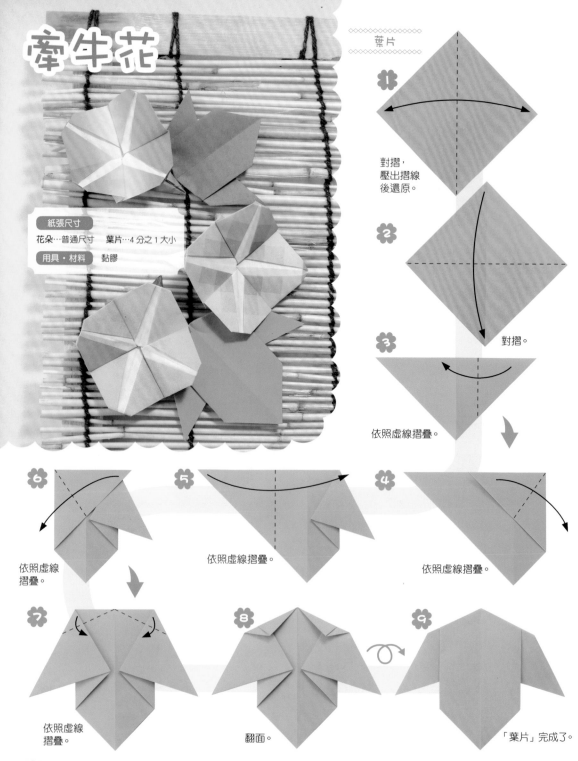

124

花朵

1 上下左右對摺,
壓出摺線後還原。

2 對齊
中央線摺疊,
壓出摺線後
還原。

3 依照虛線
細細地摺。

4 在摺線
處摺疊。

5 改變方向。

6 對摺。

7 對摺。

8 將 ⌃ 處打開壓平。
背面的摺法
也相同。

9

10 對齊中央線摺疊。
背面的摺法也相同。

11 對摺,壓出
摺線後還原。

12 將 ⇩ 處打開,
4 個角壓平。

13 往後摺。

14 將「花朵」放在
「葉片」上方。

完成了!

玫瑰

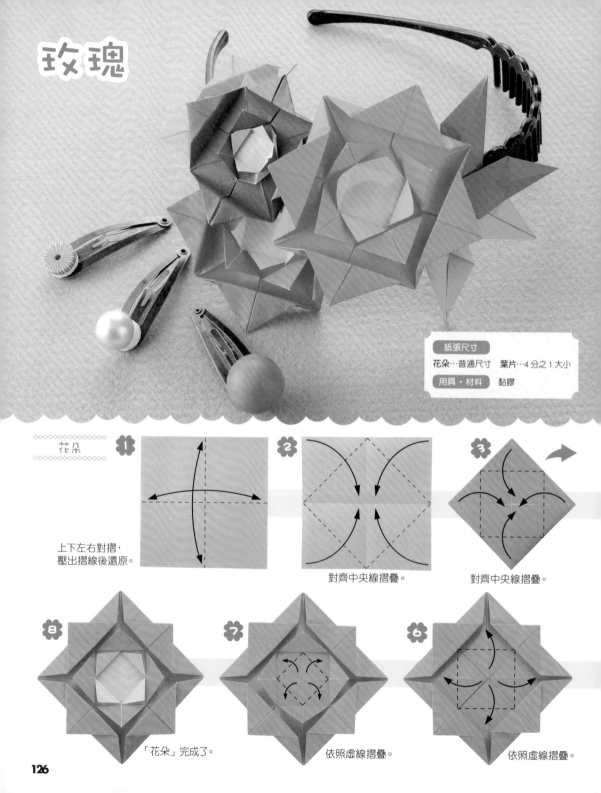

紙張尺寸
花朵…普通尺寸　葉片…4 分之 1 大小
用具・材料　黏膠

花朵

1
上下左右對摺，
壓出摺線後還原。

2
對齊中央線摺疊。

3
對齊中央線摺疊。

8
「花朵」完成了。

7
依照虛線摺疊。

6
依照虛線摺疊。

簡單 玫瑰

葉片

1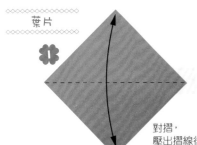

對摺,
壓出摺線後還原。

2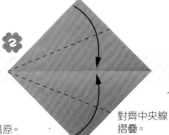

對齊中央線
摺疊。

3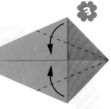

對齊中央線摺疊。

6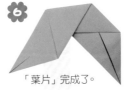

「葉片」完成了。

4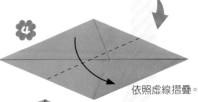

依照虛線摺疊。

5

依照虛線摺疊。

完成了!

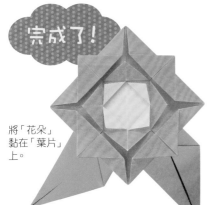

將「花朵」
黏在「葉片」
上。

4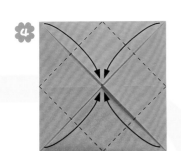

對齊中央線摺疊。

5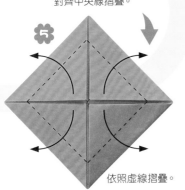

依照虛線摺疊。

 裝飾方法

底座…18 cm×18 cm
玫瑰…普通尺寸 5 張、10 cm×10 cm 5 張
葉片…4 分之 1 大小 6 張

以圖畫紙等製作底
座,用花朵和葉片
來做裝飾,做成花
圈吧!

將作為「底座」
的紙對摺。

→

再對摺。

→

用剪刀剪開
粗線部分,
打開。

↓

先將「葉片」貼在底座上,
再黏上「花朵」。

←

完成了!

裝飾在
牆壁或
房門上,
很漂亮喔!

127

動物便條紙

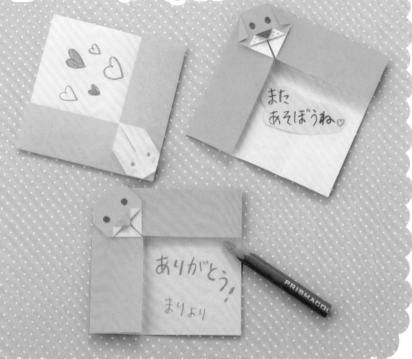

小狗便條紙

1

上下左右對摺，
壓出摺線後還原。

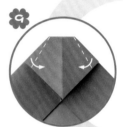

9

依照虛線摺疊。

小鴨便條紙

請先摺到「小狗便條紙」
的步驟**9**再開始。

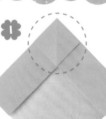

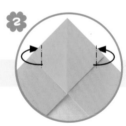

1

2

9~**1**
為放大圖。

依照虛線摺入內側。

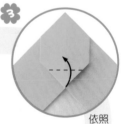

3

依照
虛線摺疊。

完成了！

畫上臉部。

5

依照虛線往後摺。

4

依照
虛線摺疊。

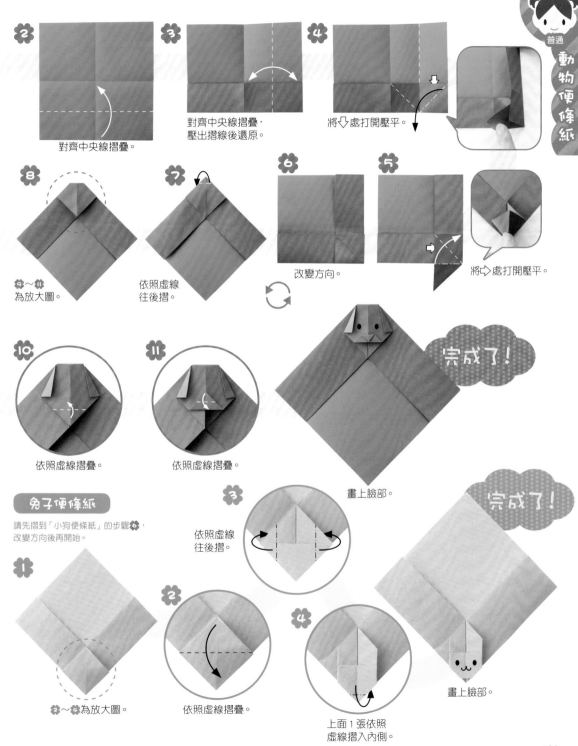

2 對齊中央線摺疊。

3 對齊中央線摺疊，壓出摺線後還原。

4 將↓處打開壓平。

8 ❾～⓫為放大圖。

7 依照虛線往後摺。

6 改變方向。

5 將⇨處打開壓平。

10 依照虛線摺疊。

11 依照虛線摺疊。

畫上臉部。

完成了！

兔子便條紙
請先摺到「小狗便條紙」的步驟❻，改變方向後再開始。

⓫ ❷～❹為放大圖。

2 依照虛線摺疊。

3 依照虛線往後摺。

4 上面1張依照虛線摺入內側。

畫上臉部。

完成了！

129

紙袋

紙袋 1

紙張尺寸
紙袋①、②…普通尺寸各2張

用具・材料 膠帶、繩子
（①：40cm1條、②：20cm2條）

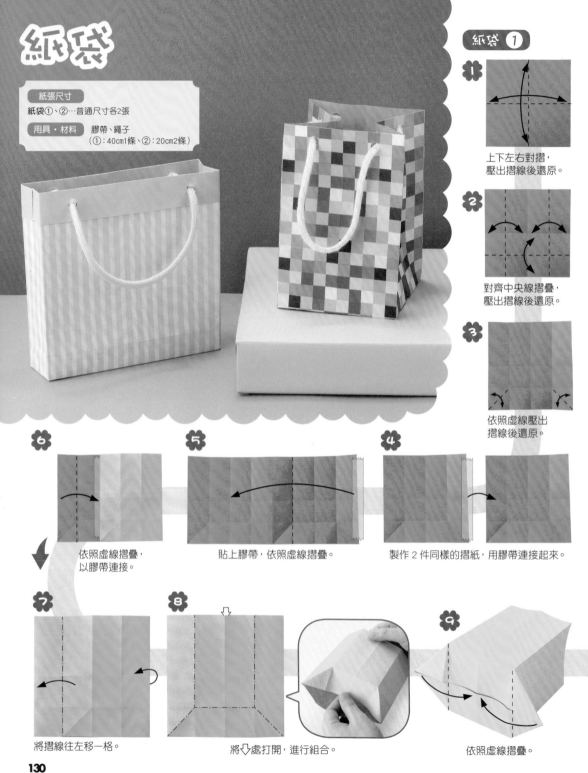

❶ 上下左右對摺，
壓出摺線後還原。

❷ 對齊中央線摺疊，
壓出摺線後還原。

❸ 依照虛線壓出
摺線後還原。

❹ 製作2件同樣的摺紙，用膠帶連接起來。

❺ 貼上膠帶，依照虛線摺疊。

❻ 依照虛線摺疊，
以膠帶連接。

❼ 將摺線往左移一格。

❽ 將⇩處打開，進行組合。

❾ 依照虛線摺疊。

130

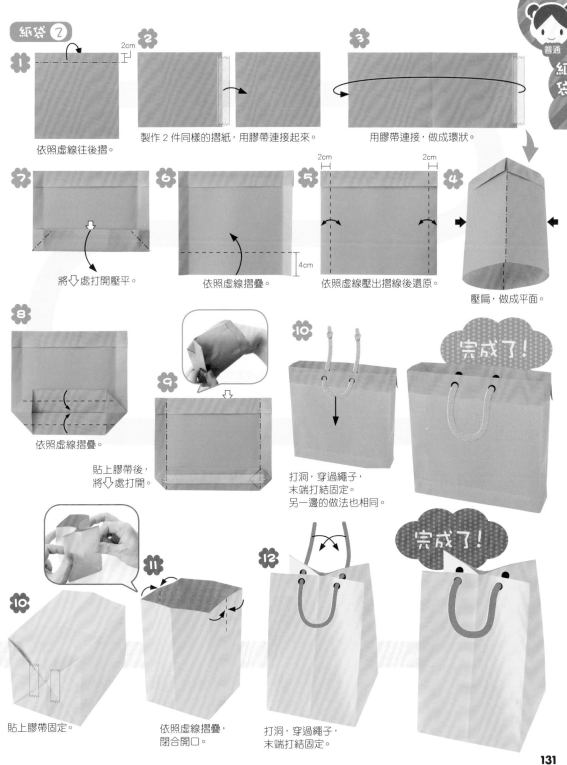

紙袋 2

1 依照虛線往後摺。

2cm

2 製作 2 件同樣的摺紙，用膠帶連接起來。

3 用膠帶連接，做成環狀。

4 壓扁，做成平面。

2cm　2cm

5 依照虛線壓出摺線後還原。

4cm

6 依照虛線摺疊。

7 將⇩處打開壓平。

8 依照虛線摺疊。

9 貼上膠帶後，將⇩處打開。

10 打洞，穿過繩子，末端打結固定。另一邊的做法也相同。

完成了！

10 貼上膠帶固定。

11 依照虛線摺疊，閉合開口。

12 打洞，穿過繩子，末端打結固定。

完成了！

便條紙夾

用具・材料
黏膠

1
上下左右對摺，
壓出摺線後還原。

2
夾入便條紙，
對齊中央線摺疊。

3
翻面。

4
依照虛線壓出
摺線後還原。

5
將⇩處打開壓平。

6
依照虛線摺疊。

7
對摺。

8
依照虛線壓出摺線
後還原。

9
依照虛線
向內壓摺。

10
翻面。

11
將後面的紙打開，
讓心型的部分往上
浮起來。

完成了！

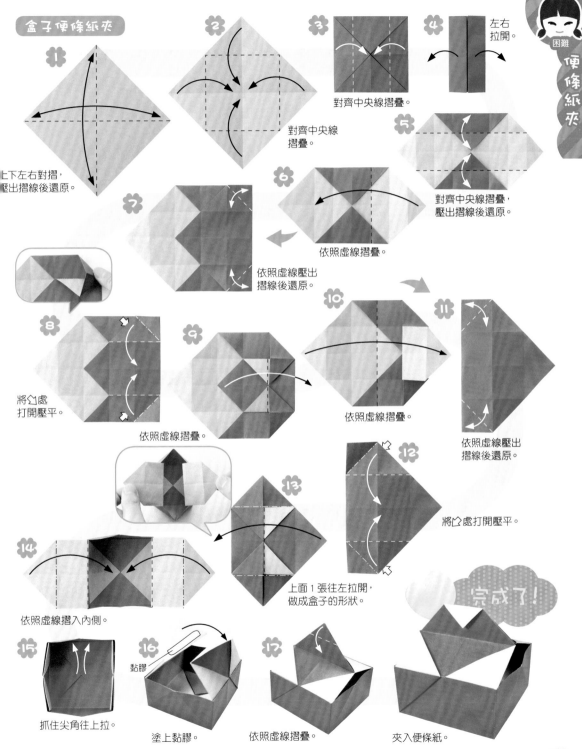

盒子便條紙夾

1 上下左右對摺，壓出摺線後還原。

2 對齊中央線摺疊。

3 對齊中央線摺疊。

4 左右拉開。

5 對齊中央線摺疊，壓出摺線後還原。

6 依照虛線摺疊。

7 依照虛線壓出摺線後還原。

8 將∪處打開壓平。

9 依照虛線摺疊。

10 依照虛線摺疊。

11 依照虛線壓出摺線後還原。

12 將∪處打開壓平。

13 上面1張往左拉開，做成盒子的形狀。

14 依照虛線摺入內側。

15 抓住尖角往上拉。

16 塗上黏膠。 黏膠

17 依照虛線摺疊。

完成了！

夾入便條紙。

困難 便條紙夾

書籤

紙張尺寸 半張

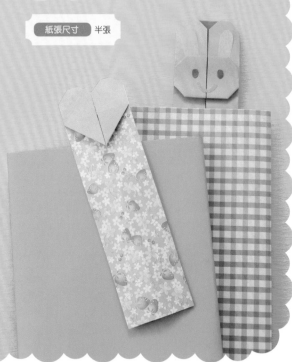

心型書籤

1
對摺，
壓出摺線後還原。

2
對齊中央線摺疊，
壓出摺線後還原。

3
依照虛線壓出
摺線後還原。

兔子書籤

2
對齊中央線摺疊。

1
上下左右對摺，
壓出摺線後還原。

3
依照虛線做
階梯摺。

4
依照虛線做
階梯摺。

5

❀～❼ 為放大圖。

摺出更多變化！

剪紙書籤　　4分之1大小的紙2張。

1 **2** **3**

將紙對摺，
用剪刀剪開粗線部分。
貼在打好洞的底紙上，
穿過繩子。

完成了！

134

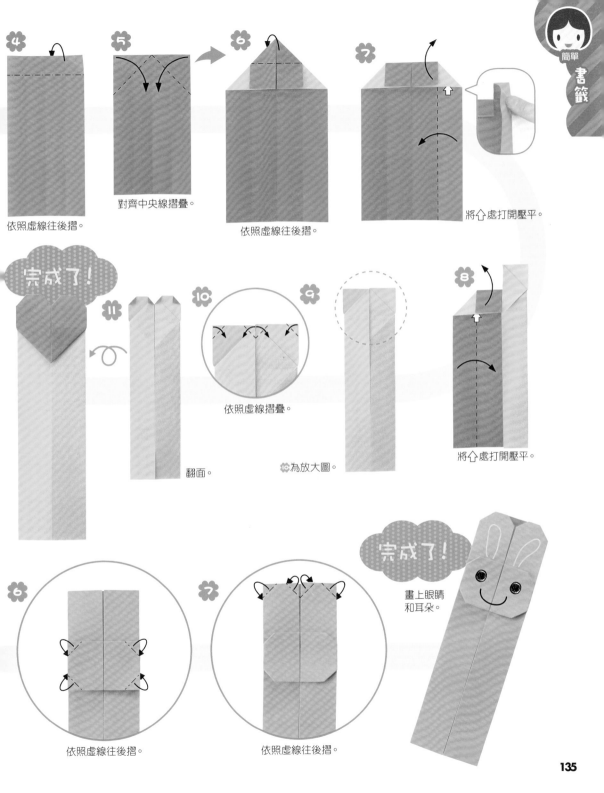

4

依照虛線往後摺。

5

對齊中央線摺疊。

6

依照虛線往後摺。

7

將⇧處打開壓平。

8

將⇧處打開壓平。

9

為放大圖。

10

依照虛線摺疊。

11

翻面。

完成了！

6

依照虛線往後摺。

7

依照虛線往後摺。

完成了！

畫上眼睛
和耳朵。

信封

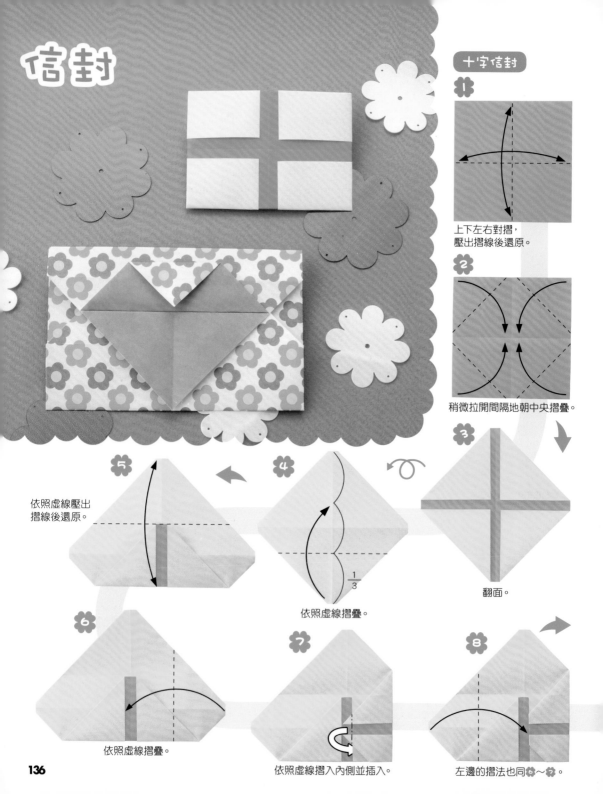

1

上下左右對摺,
壓出摺線後還原。

2

稍微拉開間隔地朝中央摺疊。

3

翻面。

4

依照虛線摺疊。

$\frac{1}{3}$

5

依照虛線壓出
摺線後還原。

6

依照虛線摺疊。

7

依照虛線摺入內側並插入。

8

左邊的摺法也同 **6**～**7**。

136

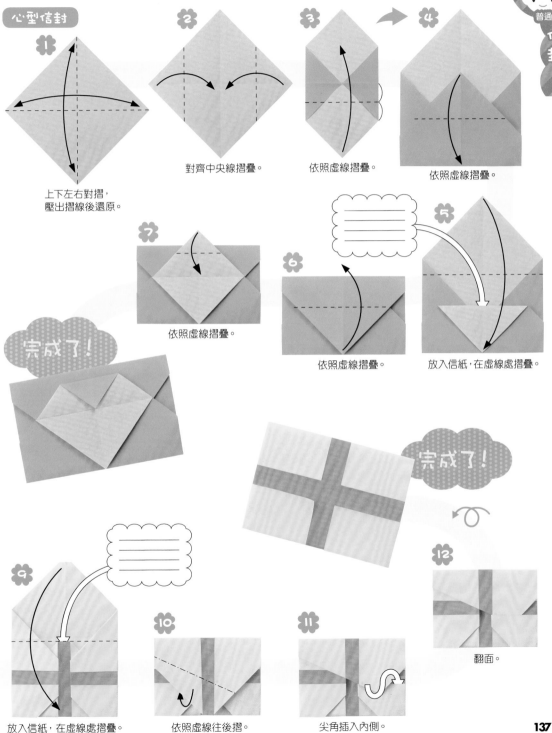

普通
信封

心型信封

1 上下左右對摺，
壓出摺線後還原。

2 對齊中央線摺疊。

3 依照虛線摺疊。

4 依照虛線摺疊。

5 放入信紙，在虛線處摺疊。

6 依照虛線摺疊。

7 依照虛線摺疊。

完成了！

完成了！

9 放入信紙，在虛線處摺疊。

10 依照虛線往後摺。

11 尖角插入內側。

12 翻面。

137

便籤信紙

紙張尺寸
A4或B5尺寸的影印紙或計算紙等
長方形的紙。
＊在紙上先寫好後再摺。

小魚信紙

1 依照虛線摺疊。

完成了！

心型信紙

1 上下左右對摺，
壓出摺線後還原。

2 對齊中央線
摺疊。

4 依照虛線壓出
摺線後還原。

5 依照虛線摺疊。

襯衫信紙

1 對摺，壓出摺線後還原。

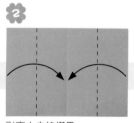

2 對齊中央線摺疊。

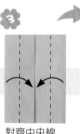

3 對齊中央線
摺疊。

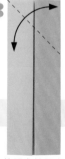

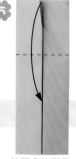

2
依照虛線摺疊。

3
對摺，壓出摺線後還原。

4
依照虛線摺疊。

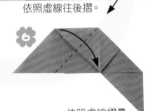

5
依照虛線往後摺。

10
依照虛線摺疊。

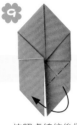

9
依照虛線往後摺，移至前方。

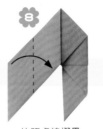

8
依照虛線摺疊。

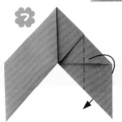

7
依照虛線往後摺。

6
依照虛線摺疊。

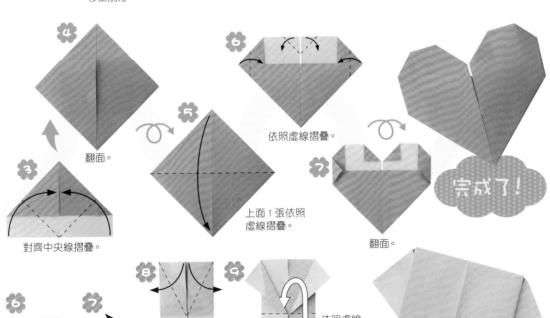

4
翻面。

3
對齊中央線摺疊。

5
上面 1 張依照虛線摺疊。

6
依照虛線摺疊。

7
翻面。

完成了！

6
依照虛線摺疊。

7
打開回到
的形狀。

8
依照虛線摺疊。

9
依照虛線摺疊並插入。

完成了！

上下左右對摺，
壓出摺線後還原。

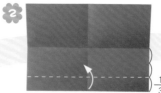

依照虛線摺疊。

$\frac{1}{3}$

依照虛線壓出
摺線後還原。

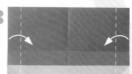

依照虛線摺疊。

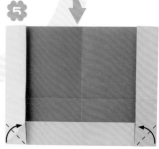

依照虛線摺疊。

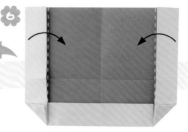

依照虛線摺疊。

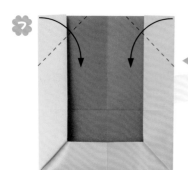

依照虛線摺疊。

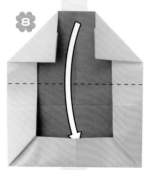

依照虛線摺疊並插入。

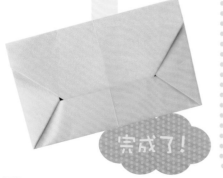

完成了！

摺出更多變化！

摺紙信封

用正方形的紙
也可以摺喔！

上下左右對摺，
壓出摺線後還原。

$\frac{1}{3}$

依照虛線摺疊。

依照虛線摺疊。

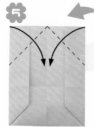

依照虛線摺疊。

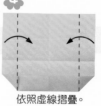

依照虛線摺疊。

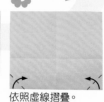

依照虛線摺疊。

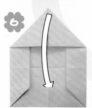

依照虛線
摺疊並插入。

完成了！

動物點心盒

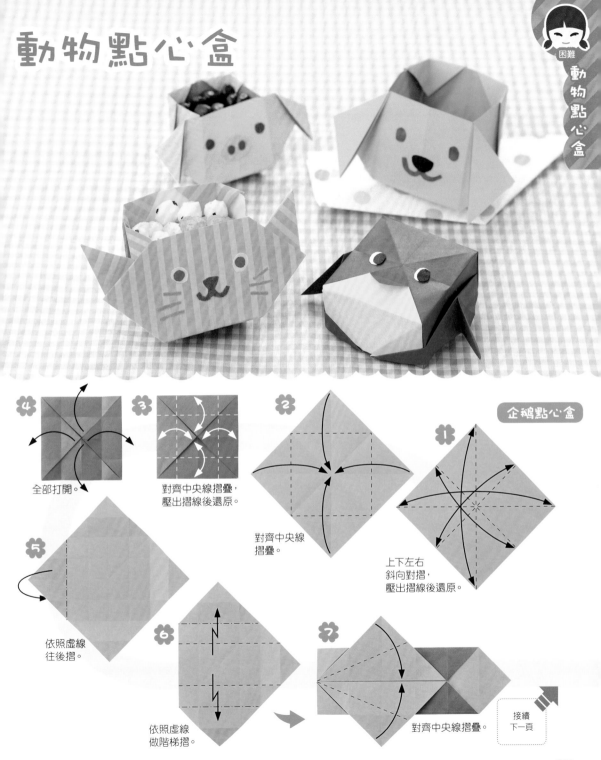

企鵝點心盒

✿1 上下左右
斜向對摺,
壓出摺線後還原。

✿2 對齊中央線
摺疊。

✿3 對齊中央線摺疊,
壓出摺線後還原。

✿4 全部打開。

✿5 依照虛線
往後摺。

✿6 依照虛線
做階梯摺。

✿7 對齊中央線摺疊。

接續
下一頁

141

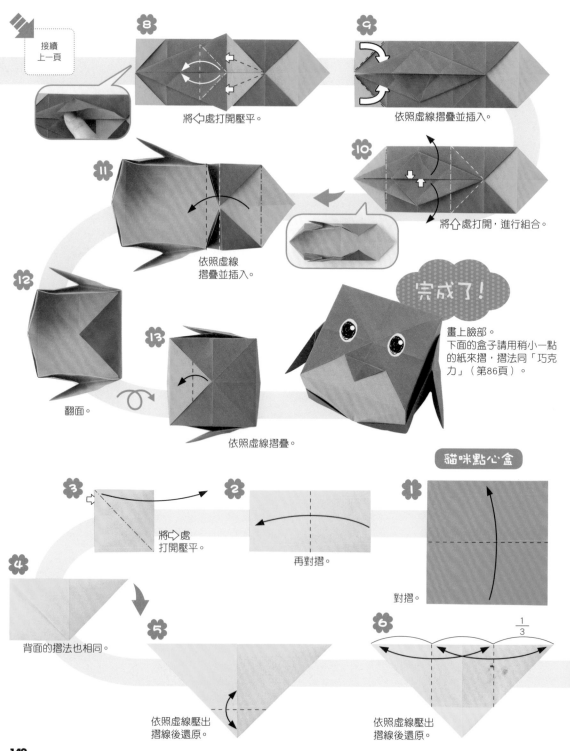

接續
上一頁

8 將⇦處打開壓平。

9 依照虛線摺疊並插入。

10 將⇧處打開，進行組合。

11 依照虛線
摺疊並插入。

12 翻面。

13 依照虛線摺疊。

完成了！

畫上臉部。
下面的盒子請用稍小一點
的紙來摺，摺法同「巧克
力」（第86頁）。

貓咪點心盒

3 將⇨處
打開壓平。

2 再對摺。

1 對摺。

4 背面的摺法也相同。

5 依照虛線壓出
摺線後還原。

6 ⅓ 依照虛線壓出
摺線後還原。

稍加變化

狗狗點心盒 請先摺到「貓咪點心盒」的步驟⑩再開始。

翻面。　依照虛線摺疊。　將⬇處打開，進行組合。

小豬點心盒

完成了！

只要改變耳朵的形狀，就可以變成「小豬」喔！

完成了！

14 畫上臉部後，將⬇處打開，進行組合。

12 依照虛線摺疊。

13 翻面。

11 依照虛線摺疊。

10 依照虛線摺入內側。

9 依照虛線往後摺。

7 依照虛線壓出摺線後還原。

8 將⬇處打開壓平。

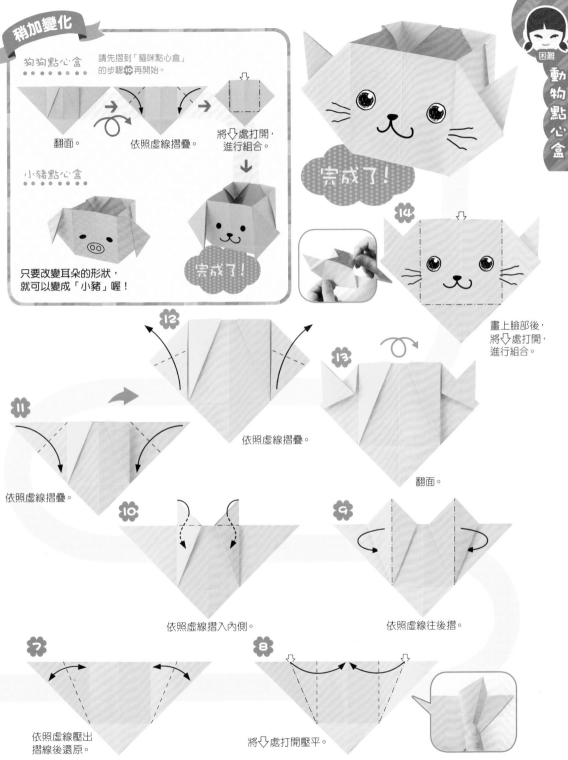

花朵收納盒

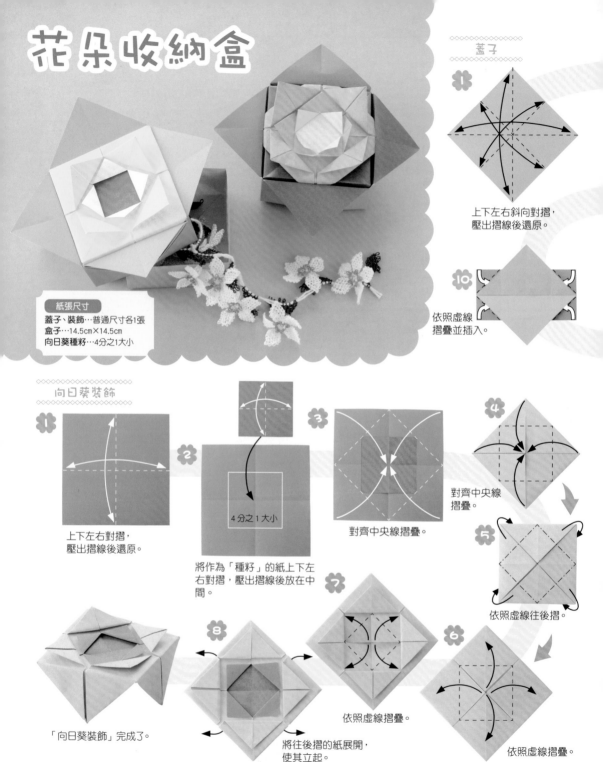

紙張尺寸
蓋子、裝飾…普通尺寸各1張
盒子…14.5cm×14.5cm
向日葵種籽…4分之1大小

1

上下左右斜向對摺,
壓出摺線後還原。

10

依照虛線
摺疊並插入。

向日葵裝飾

1

上下左右對摺,
壓出摺線後還原。

2

4分之1大小

將作為「種籽」的紙上下左
右對摺,壓出摺線後放在中
間。

3

對齊中央線摺疊。

4

對齊中央線
摺疊。

5

依照虛線往後摺。

6

依照虛線摺疊。

7

依照虛線摺疊。

8

將往後摺的紙展開,
使其立起。

「向日葵裝飾」完成了。

2

對齊中央線
摺疊。

3

對齊中央線摺疊，
壓出摺線後還原。

4

左右拉開。

5

對齊中央線摺疊。

6

全部打開。

7

依照虛線
做階梯摺。

8

依照虛線
摺疊。

依照虛線
往後摺。

9

11

將⇧處打開進行組合。

12

翻面。

「蓋子」完成了。

玫瑰裝飾

請先摺好「玫瑰」
（第126頁）再開始。

1

依照虛線往後摺，
使其立起。

2

「玫瑰裝飾」完成了。

組合方法

1

2

插入完成的模樣。

將「裝飾」插入「蓋子」
的縫隙中。

用「巧克力」（第86頁）的
摺法來做小一點的「盒子」，
蓋上「蓋子」即可。

完成了！

聖誕節①

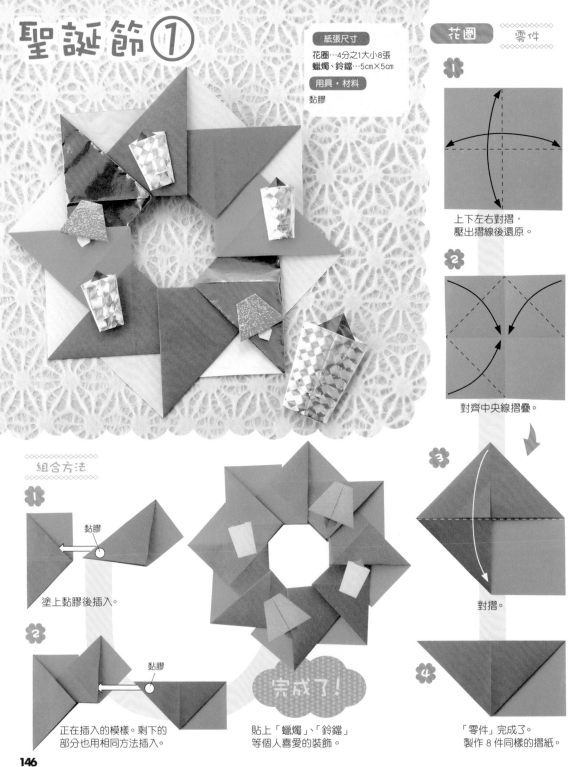

紙張尺寸
花圈…4分之1大小8張
蠟燭、鈴鐺…5cm×5cm
用具・材料
黏膠

花圈　　零件

1
上下左右對摺，
壓出摺線後還原。

2
對齊中央線摺疊。

3
對摺。

4
「零件」完成了。
製作 8 件同樣的摺紙。

組合方法

1
黏膠
塗上黏膠後插入。

2
黏膠
正在插入的模樣。剩下的
部分也用相同方法插入。

完成了！

貼上「蠟燭」、「鈴鐺」
等個人喜愛的裝飾。

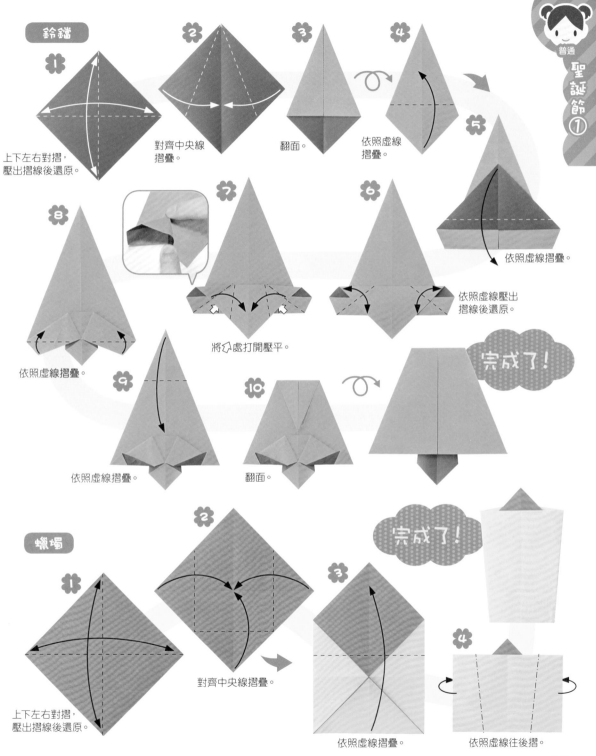

鈴鐺

❶ 上下左右對摺，壓出摺線後還原。

❷ 對齊中央線摺疊。

❸ 翻面。

❹ 依照虛線摺疊。

❺ 依照虛線摺疊。

❻ 依照虛線壓出摺線後還原。

❼ 將⤡處打開壓平。

❽ 依照虛線摺疊。

❾ 依照虛線摺疊。

❿ 翻面。

完成了！

蠟燭

❶ 上下左右對摺，壓出摺線後還原。

❷ 對齊中央線摺疊。

❸ 依照虛線摺疊。

❹ 依照虛線往後摺。

完成了！

147

聖誕節②

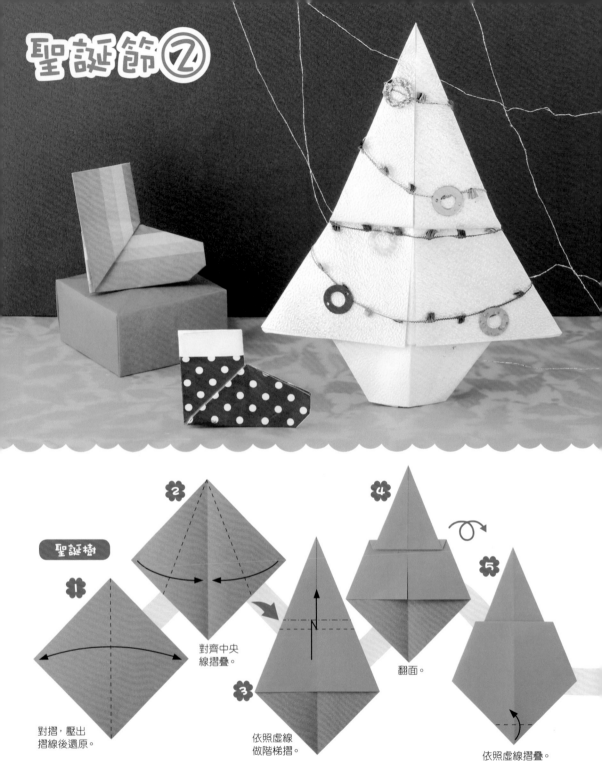

聖誕樹

1
對摺，壓出
摺線後還原。

2
對齊中央
線摺疊。

3
依照虛線
做階梯摺。

4
翻面。

5
依照虛線摺疊。

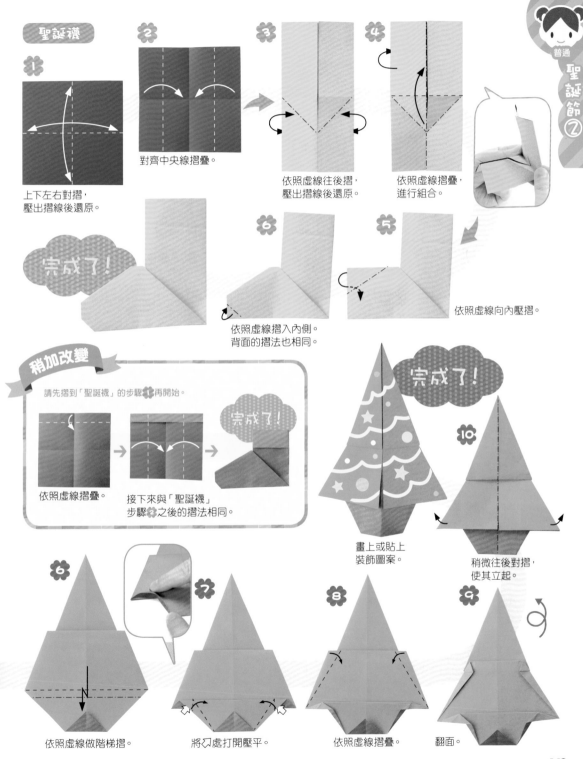

聖誕襪

1

上下左右對摺，
壓出摺線後還原。

2

對齊中央線摺疊。

3

依照虛線往後摺，
壓出摺線後還原。

4

依照虛線摺疊，
進行組合。

完成了！

6

依照虛線摺入內側。
背面的摺法也相同。

5

依照虛線向內壓摺。

稍加改變

請先摺到「聖誕襪」的步驟 2 再開始。

依照虛線摺疊。

接下來與「聖誕襪」
步驟 3 之後的摺法相同。

完成了！

完成了！

畫上或貼上
裝飾圖案。

10

稍微往後對摺，
使其立起。

6

依照虛線做階梯摺。

7

將刁處打開壓平。

8

依照虛線摺疊。

9

翻面。

149

雛偶娃娃

用具・材料
剪刀、黏膠

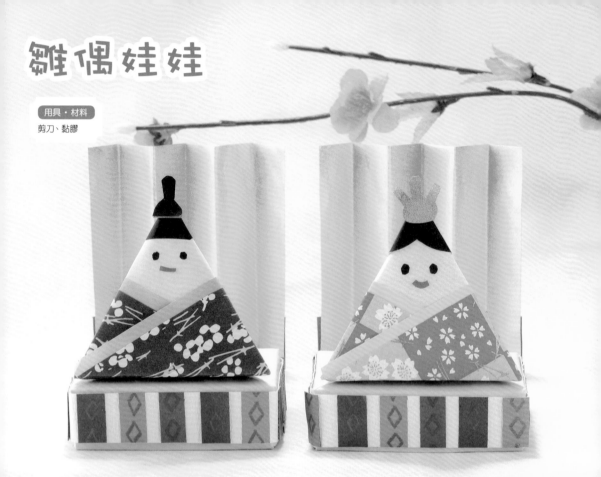

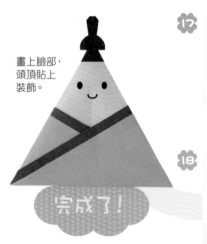

畫上臉部，
頭頂貼上
裝飾。

完成了！

黏膠

17 將小三角形塗上黏膠，
插入縫隙中。

16 依照虛線摺疊。

18 插入完畢的模樣。

15 將突出的小三角形插入縫隙中。

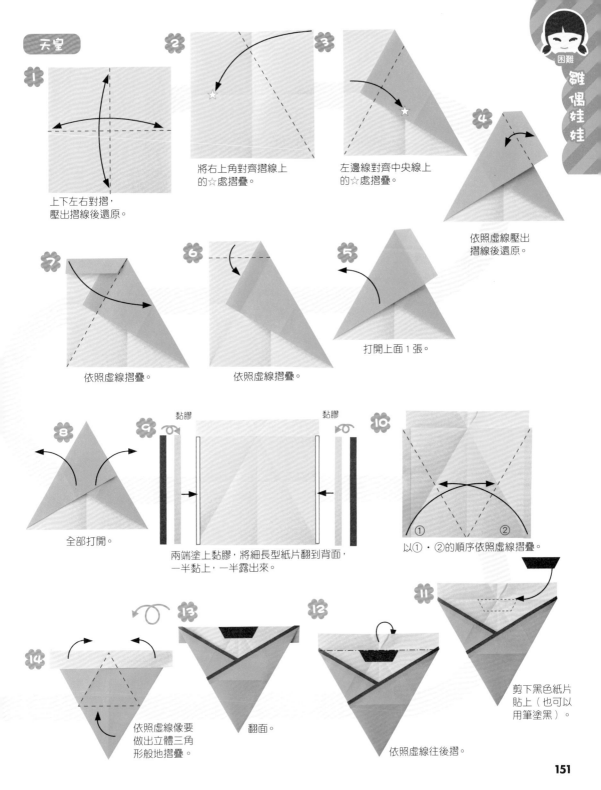

天皇

1 上下左右對摺，
壓出摺線後還原。

2 將右上角對齊摺線上
的☆處摺疊。

3 左邊線對齊中央線上
的☆處摺疊。

4 依照虛線壓出
摺線後還原。

5 打開上面1張。

6 依照虛線摺疊。

7 依照虛線摺疊。

8 全部打開。

9 黏膠　　黏膠
兩端塗上黏膠，將細長型紙片翻到背面，
一半黏上，一半露出來。

10 以①・②的順序依照虛線摺疊。

11 剪下黑色紙片
貼上（也可以
用筆塗黑）。

12 依照虛線往後摺。

13 翻面。

14 依照虛線像要
做出立體三角
形般地摺疊。

困難
雛偶娃娃

151

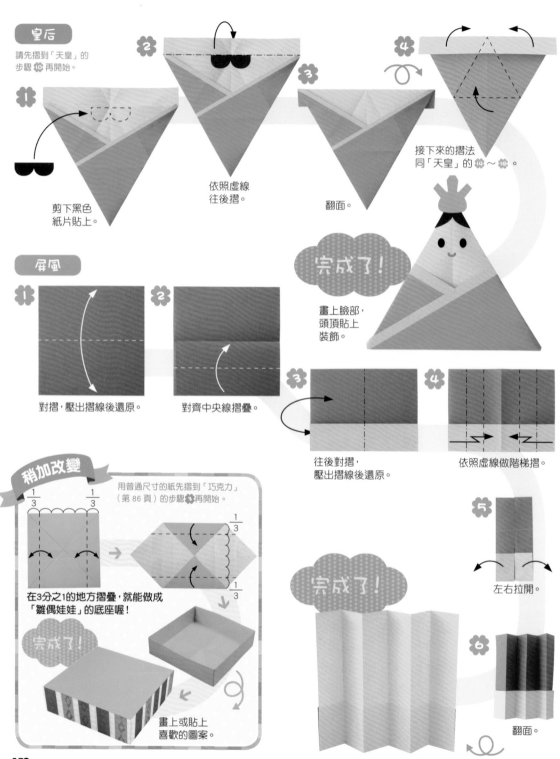

皇后

請先摺到「天皇」的步驟 10 再開始。

1

剪下黑色紙片貼上。

2

依照虛線往後摺。

3

翻面。

4

接下來的摺法同「天皇」的 14 ～ 16 。

完成了！

畫上臉部，頭頂貼上裝飾。

屏風

1

對摺，壓出摺線後還原。

2

對齊中央線摺疊。

3

往後對摺，壓出摺線後還原。

4

依照虛線做階梯摺。

5

左右拉開。

6

翻面。

完成了！

稍加改變

用普通尺寸的紙先摺到「巧克力」（第 86 頁）的步驟 8 再開始。

$\frac{1}{3}$ $\frac{1}{3}$

$\frac{1}{3}$

$\frac{1}{3}$

在3分之1的地方摺疊，就能做成「雛偶娃娃」的底座喔！

完成了！

畫上或貼上喜歡的圖案。

康乃馨

用具・材料
剪刀、黏膠

おかあさん
いつも
ありがとう

1
對摺。

2
再對摺。

3
用剪刀剪開
粗線部分。

4
用剪刀剪開粗線部分。

5
打開上面1張。

6
右邊往後摺，左邊往前摺。

$\frac{1}{3}$　$\frac{1}{3}$　$\frac{1}{3}$

7
剪下綠色的紙，
放在花朵之下。

5,5cm
2.5cm

8
塗上黏膠，依
照虛線摺疊。
黏膠　　黏膠

完成了！

領帶襯衫

紙張尺寸

領帶…普通尺寸
襯衫袋…A4大小
＊可以當成禮物袋

用具・材料 黏膠

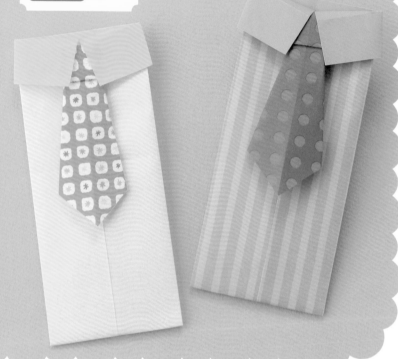

對摺，
壓出摺線後還原。

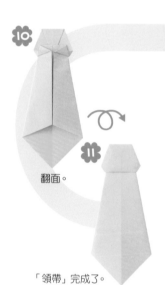

10 翻面。

11

「領帶」完成了。

襯衫袋

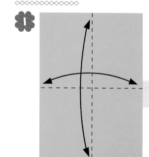

1

上下左右對摺，
壓出摺線後還原。

 2

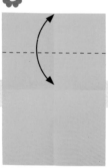

依照虛線壓出摺線後
還原。

 3

依照虛線摺疊。

4

翻面。

154

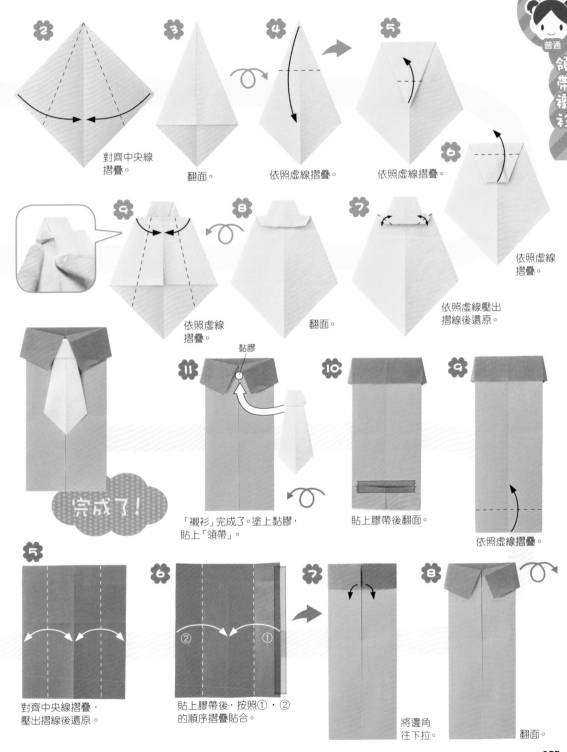

2 對齊中央線摺疊。

3 翻面。

4 依照虛線摺疊。

5 依照虛線摺疊。

6

9 依照虛線摺疊。

8 翻面。

7 依照虛線壓出摺線後還原。

依照虛線摺疊。

黏膠

11 「襯衫」完成了。塗上黏膠，貼上「領帶」。

10 貼上膠帶後翻面。

9 依照虛線摺疊。

完成了！

5 對齊中央線摺疊，壓出摺線後還原。

6 貼上膠帶後，按照①・②的順序摺疊貼合。

7 將邊角往下拉。

8 翻面。

七夕

紙張尺寸
竹葉…4分之1大小
用具·材料
剪刀、黏膠、針、線

竹葉

1
對摺。

2
以①·②的順序
依照虛線摺疊。

②　①

$\frac{1}{3}$

3
上面1張依照
虛線摺疊。

4
依照虛線摺疊。

5
依照虛線摺疊。

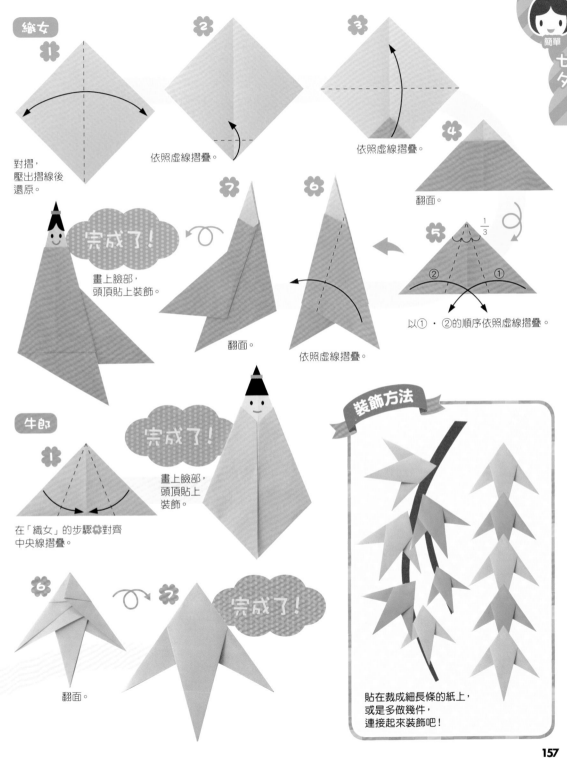

織女

1

對摺，
壓出摺線後
還原。

2

依照虛線摺疊。

3

依照虛線摺疊。

4

翻面。

5

$\frac{1}{3}$

② ①

以① · ②的順序依照虛線摺疊。

6

依照虛線摺疊。

7

翻面。

完成了！

畫上臉部，
頭頂貼上裝飾。

牛郎

1

在「織女」的步驟6對齊
中央線摺疊。

完成了！

畫上臉部，
頭頂貼上
裝飾。

6

翻面。

7

完成了！

裝飾方法

貼在裁成細長條的紙上，
或是多做幾件，
連接起來裝飾吧！

157

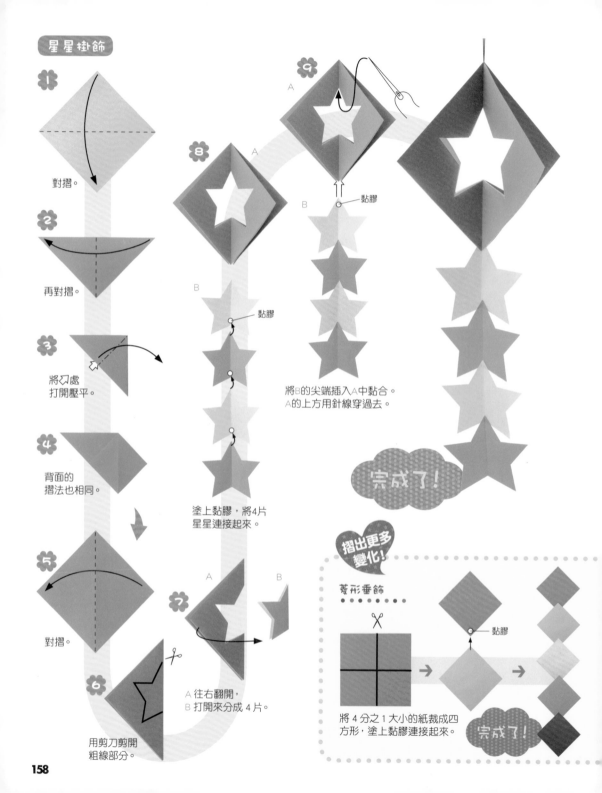

星星掛飾

1 對摺。

2 再對摺。

3 將✂處打開壓平。

4 背面的摺法也相同。

5 對摺。

6 用剪刀剪開粗線部分。

7 A往右翻開，B打開來分成4片。

8

9

黏膠

將B的尖端插入A中黏合。
A的上方用針線穿過去。

黏膠

塗上黏膠，將4片星星連接起來。

完成了！

摺出更多變化！

菱形垂飾

✂

黏膠

將4分之1大小的紙裁成四方形，塗上黏膠連接起來。

完成了！

158

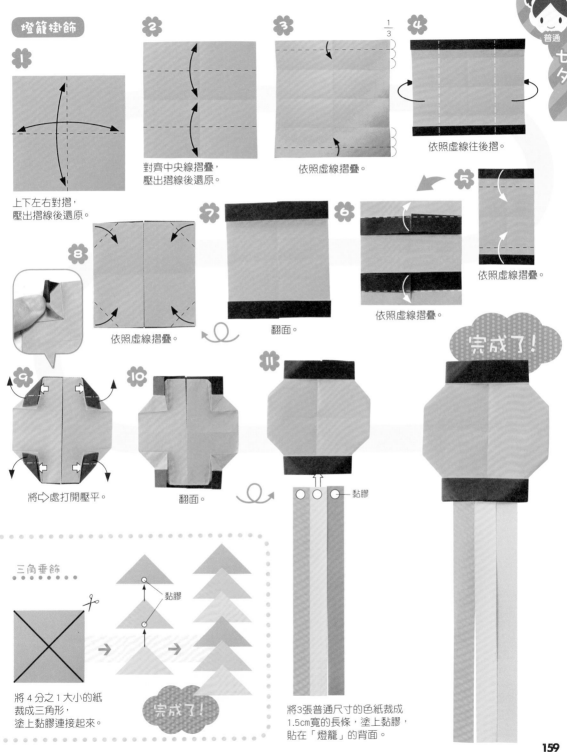

燈籠掛飾

1 上下左右對摺，
壓出摺線後還原。

2 對齊中央線摺疊，
壓出摺線後還原。

3 1/3
依照虛線摺疊。

4 依照虛線往後摺。

普通
七夕

5 依照虛線摺疊。

6 依照虛線摺疊。

7 翻面。

8 依照虛線摺疊。

9 將 ⇨ 處打開壓平。

10 翻面。

11

黏膠

完成了！

三角垂飾

黏膠

將 4 分之 1 大小的紙
裁成三角形，
塗上黏膠連接起來。

完成了！

將3張普通尺寸的色紙裁成
1.5cm寬的長條，塗上黏膠，
貼在「燈籠」的背面。

159

● 作者介紹 —— **新宮文明**

福岡縣大牟田市出生。從設計學校畢業後來到東京，1984年成立City Plan股份有限公司。一邊從事平面設計，一邊推出原創商品「JOYD」系列，在玩具反斗城、東急HANDS、紐約、巴黎等地販賣。1998年推出「摺紙遊戲」系列。2003年開始經營「摺紙俱樂部」網站。著有：《一定要記住！簡單摺紙》（同文書院）、《誰都能完成 Enjoy 摺紙》（朝日出版社）、《大家來摺紙！》、《3‧4‧5歲的摺紙》、《5‧6‧7歲的摺紙》、《來摺紙吧！》（以上為日本文藝社）、《超人氣！！親子同樂超開心！摺紙》（高橋書店）、《親子間的153種摺紙遊戲》、《小男生的153種摺紙遊戲》（以上為西東社）等。其作品在國外也有出版，國內外共計有超過40本以上的著作。

日文原書工作人員

- 攝影 —— 原田真理
- 插圖 —— まつながあき
- 造型 —— まつながあき
- 設計 —— STUDIO DUNK
- DTP —— 株式会社みどり
- 編輯協助 —— 文研ユニオン 佐藤洋子

國家圖書館出版品預行編目資料

小女生的156種摺紙遊戲 / 新宮文明著；賴純如譯.
-- 二版. -- 新北市：漢欣文化, 2019.03
　　160面；　17x21公分. --（愛摺紙；4）
　　譯自：女の子の遊べるおりがみ156
　　ISBN 978-957-686-770-5（平裝）

1. 摺紙

972.1　　　　　　　　　　　　　108003137

定價280元

愛摺紙 4

小女生的156種摺紙遊戲（暢銷版）

作　　　者 /	新宮文明
譯　　　者 /	賴純如
出　版　者 /	**漢欣文化事業有限公司**
地　　　址 /	新北市板橋區板新路206號3樓
電　　　話 /	02-8953-9611
傳　　　真 /	02-8952-4084
郵 撥 帳 號 /	05837599 漢欣文化事業有限公司
電 子 郵 件 /	hsbookse@gmail.com
二 版 一 刷 /	2019年3月

本書如有缺頁、破損或裝訂錯誤，請寄回更換